전주화첩기행

그림 · 글 **정 태 균**

저자와의
합의하에
인지생략

왕의 도시 전주를 탐하다

저　자 | 정태균

발행일 | 2015년 1월 20일

발행처 | **이화문화출판사**

　　　　서울시 종로구 사직로 10길 17(내자동)
　　　　(02) 738-9880(대표전화)
　　　　www.makebook.net

ISBN | 979-11-5547-165-4

값 20,000원

일러스트 | 홍주미, 한택규, 강기태
인터뷰와 자료수집 | 이선희, 이복자
글 교정 | 장미숙
작업실 식구들 | 전철자, 강희옥, 고정숙, 장현임, 김나은
편집디자인 | 모유정

이 책은 전주시의 후원으로 제작되었음을 알립니다.

왕의도시 전주를 탐하다

그림·글 정태균

보는 순서

이 기행화첩에 등장하는 장소들은 직접 보고 그린 전주의 현재 모습들이다.
후백제를 시작으로 고려를 거쳐 조선, 그리고 근대, 현대에 이르는 전주의 흔적들을
거닐며 그려보았다.

기행의 시작

역사의 흔적을 거슬러
발걸음을 옮겨본다.

역사가 있는 풍경 전주 탐방길

기차를 타거나, 고속도로를 빠져 나와 전주로 들어가는 진입로에 들어서면,
아름답고 멋스러운 기와지붕으로 지어진 전주역과
웅장한 톨게이트(tollgate)가 제일 먼저 우리를 맞이한다.
한옥마을로 유명한 전주의 첫인상이다.
전통문화를 보전(保全)하려는 전주의 의지가 강하게 와 닿는다.

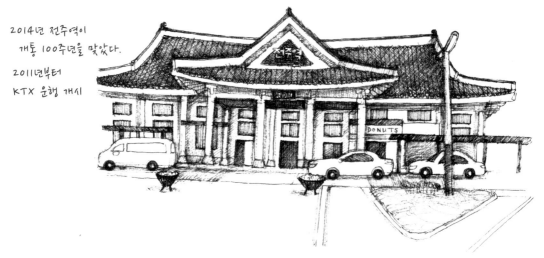

2014년 전주역이
개통 100주년을 맞았다.
2011년부터
KTX 운행 개시

전주역　1981년 5월 신역사를 준공해 지금의 전주역사로 이전했다.

효봉 여태명 선생의 한글 현판. 엄마가 맞아주고 배웅해 주는 것 같은 포근함과 친근함을 느끼게 해 준다. 개인적인 생각으로 전주로 들어가는 두 개의 관문으로서, 전주톨게이트가 어머니라면 호남제일문은 아버지 같은 이미지로 비유될 것 같다.

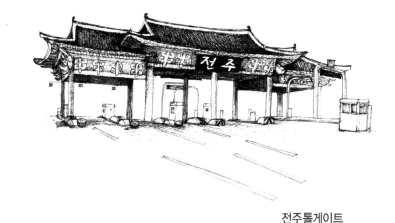

전주톨게이트

전주의 문패 역할을 하는 호남제일문. 호남평야의 첫 관문 이라는 뜻을 지니고 있다.

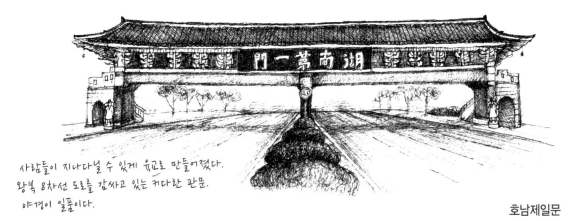

사람들이 지나다닐 수 있게 육교로 만들어졌다. 왕복 8차선 도로를 감싸고 있는 커다란 관문. 야경이 일품이다.

호남제일문

강암 송성룡 선생의 현판 글씨가 묵직한 엄숙으로 다가와 힘 있고 웅장함을 더해준다.
호남 문화의 힘과 기상을 느낄 수 있었다

후백제 문화에서 고려와 조선을 거쳐 근대와 현대에 이르기까지의 전통문화가 묘하게 어울려 합해져있는 곳. '천년전주'의 문화적 특징은 '자연미'와 더불어 '묘합(妙合)성'에서 찾을 수 있다. 전주는 흔히들 알고 있는 한국 '비빔밥 문화'의 표본이 되는 도시이다. 다양한 문화가 자연스러운 개성을 유지한 채, 오묘하게 섞여 있다하여 '묘합(妙合)성'이라고 하는 것이다. 용광로에서 녹여내듯 섞어서 동질화 시키는, 각각의 개성을 없애는 것이 아니라 각각의 개성을 살리며 함께하는 문화. 서로간의 개성이 발휘되어(시너지 효과) 더 깊은 문화가 형성될 수 있는 것이다. 이러한 '비빔밥문화'는 특히 문화 간의 어울림이 중요시되는 현대의 다문화시대에 재조명되고 있다. 바로 이것이 전주만의 문화적 특징인 것이다. 이러한 전통적인 미(美)의 특징을 바탕으로 전주시는 문화산업으로의 개발이 활발히 진행되고 있고, 이는 다른 지역의 모범사례가 되고 있다.

이번 화첩기행을 위해 전주에 첫발을 내딛던 그날은 봄날이 채 가시지 않은 초여름날이었다. 전주는 어릴 적부터 시골 할머님과 여럿 친척분들이 계시는 곳이기에 자주 다녀갔던 곳이다. 그러나 본다고 다 보는 것이 아니고 안다고 해서 다 아는 것이 아닌 것처럼 왠만큼은 잘 안다고 자부한 이번 전주여행은 발걸음마다 새로움으로 가득 차 있었다. 마치 오랜 노동 끝에 보이지 않던 땅속의 보석을 마침내 캐내어 손에 쥔 광부의 희열감 같은 행복을 느낄 수 있었던 즐거운 시간들이었다.

레저문화와 관광산업이 갈수록 발달하고 있는 지금, 우리들은 예전보다 훨씬 자주 여행의 시간을 갖는다. 각자의 테마를 가지고 여행을 떠나게 되지만, 특히 역사를 품고 있는 문화재 탐방 여행은 아무 생각 없이 떠나는 여행과 준비된 여행과는 많은 차이가 있다. 준비된 여행은 뇌리 깊숙히 박혀 잊혀지지 않기 때문이다.

그러나 이러한 '전통문화 체험여행'을 학습의 연장으로만 생각한다면, 따분함과 부담감을 떨칠 수 없는 여행이 되기 쉬울 것이다. 이렇듯 준비된 역사 탐방 길이 지식의 축적을 목적으로 여행에 꼭 필요한 즐거움을 뒤로 한 채 따분해져서는 절대 안 될 것이다.

따라서 이 책은 기존의 많은 학술적인 역사서와 같은 지식을 담아내기보다 손쉽게 읽을 수 있게 만들어진 여행기록으로 전주를 찾는 많은 사람들에게 친근한 '여행안내서'가 되었으면 한다.

또한 이 책은 그림책이다.

천 년 전 후백제 견훤의 수도였고, 오백 년 전 조선을 건국한 태조 이성계의 본향인 왕의 도시, 전주를 여행하며 그들의 혼이 서려있는 문화재와 유적에 얽힌 재미있고 흥미로운 이야기들을 수묵화와 펜 일러스트로 그려낸 책이다.

아는 만큼 더 보이고, 아는 만큼 더 잘 들린다.
전주의 역사를 알고 준비한 만큼, 더 즐길 줄 아는 멋진 여행을 경험하게 될 것이다.

전주에서 만난 사람들

- 여행길에서 마주친 사람들의 기억

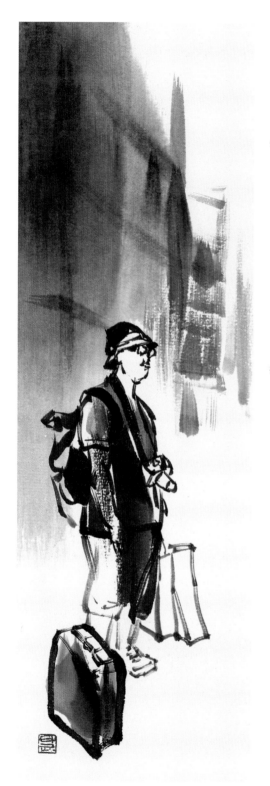

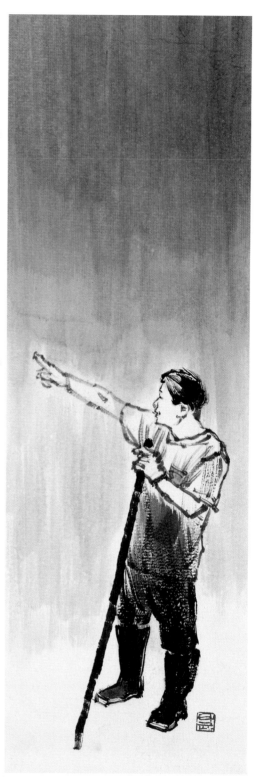

전주 탐방객. 카메라 목에 걸고, 한 손엔 여행가방, 다른 한 손엔 풍년제과 수제 초코파이 두 상자.

마음씨 좋은 왕터농장 주인 아저씨. 견훤 왕궁터에 올라 가도 볼 것은 그다지 없다며 길을 상세히 알려주신다.

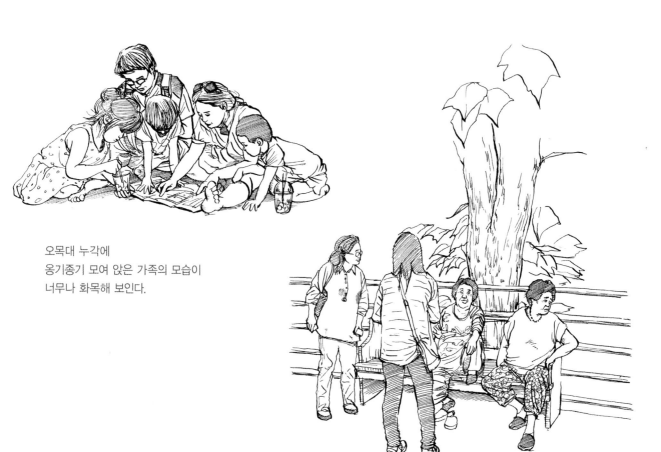

오목대 누각에
옹기종기 모여 앉은 가족의 모습이
너무나 화목해 보인다.

벽화마을 할머니들. 떡갈나무 아래 앉아 계시는 할머니에게
벽화마을의 유래에 대해 전해 듣는다.

터미널에서 버스를 기다리는 할아버지.

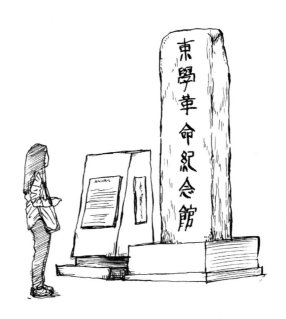

동학혁명기념관 앞에서 유심히 안내글을 읽고 있는 아가씨.

송하철 강암재단 이사장님에게서
전주천에 대한 이야기를 듣는다.

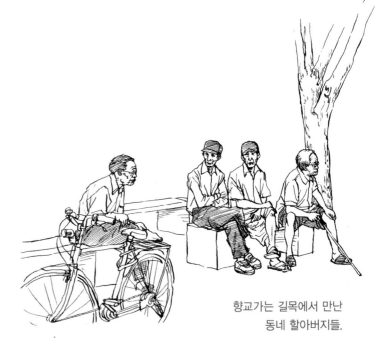

향교가는 길목에서 만난
동네 할아버지들.

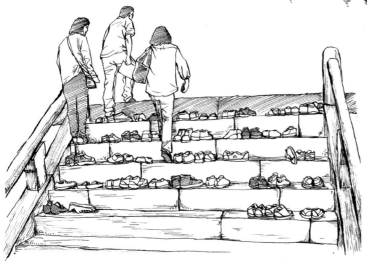

터미널에서 버스를
기다리는 젊은 친구들.

오목대 누각에 오르는 계단에 빼곡히 벗어져 있는 신발들.

한옥마을거리에서
호박엿을 파는 아저씨.

한옥마을 어디에서나
쉽게 볼 수 있는
줄서서 기다리는 사람들.

전주를 탐하고
있는 학생.

무엇을
그릴까...

청연루 누각에서
친구의 얘기를 듣고있는
아가씨.

누구를 기다리는지...

길거리아 햄버거를 길거리에서 먹는다.

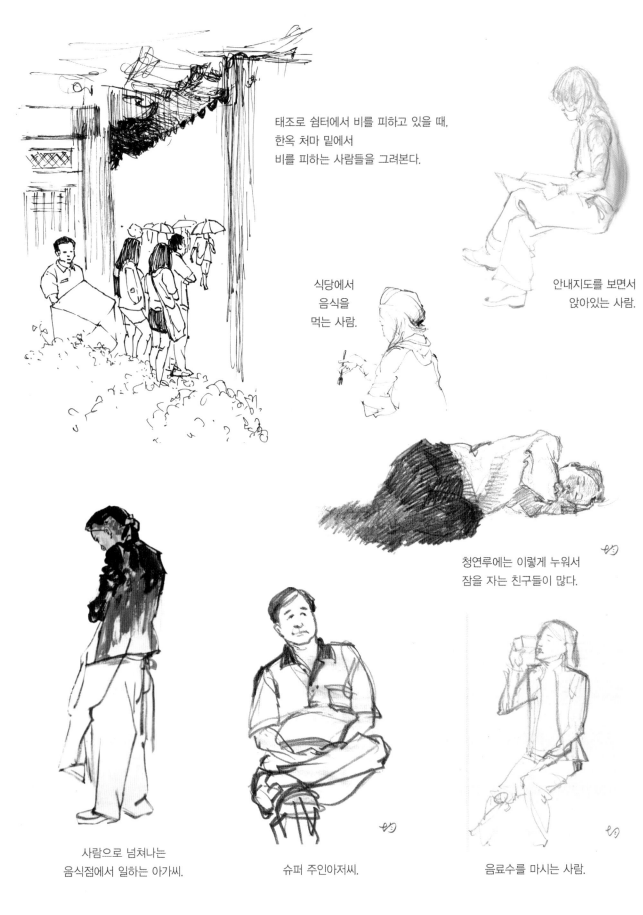

태조로 쉼터에서 비를 피하고 있을 때,
한옥 처마 밑에서
비를 피하는 사람들을 그려본다.

안내지도를 보면서
앉아있는 사람.

식당에서
음식을
먹는 사람.

청연루에는 이렇게 누워서
잠을 자는 친구들이 많다.

사람으로 넘쳐나는
음식점에서 일하는 아가씨.

슈퍼 주인아저씨.

음료수를 마시는 사람.

길가 벤치에 앉아있는 사람.

거리에 앉아있는 사람.

오목대 누각에 앉아있는 사람.

차례를 기다리며 앉아있는 사람.

누군가를 기다리며
앉아있는 사람.

잠시 앉아 쉬는 사람.
많이 걸어서인지 피곤해 보인다.

오목정에서 친구와 얘기하며
앉아있는 사람.

늦은 시간 청연루에서는
친구들끼리 삼삼오오 모여서
간단한 음주파티가 열린다.

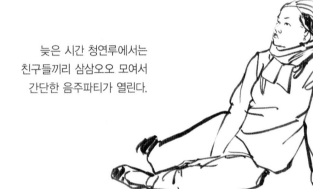

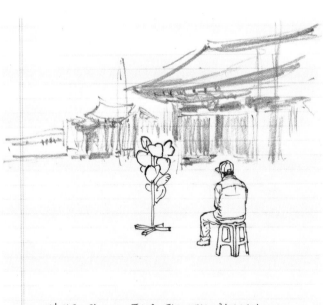

경기전 앞에서 풍선을 팔고 계신 할아버지.
손님이 뜸한지 앉아서 졸고 계신다.

태조로 길거리에 돌로 된
간이 의자에 앉아서
커피를 마시는 여자.

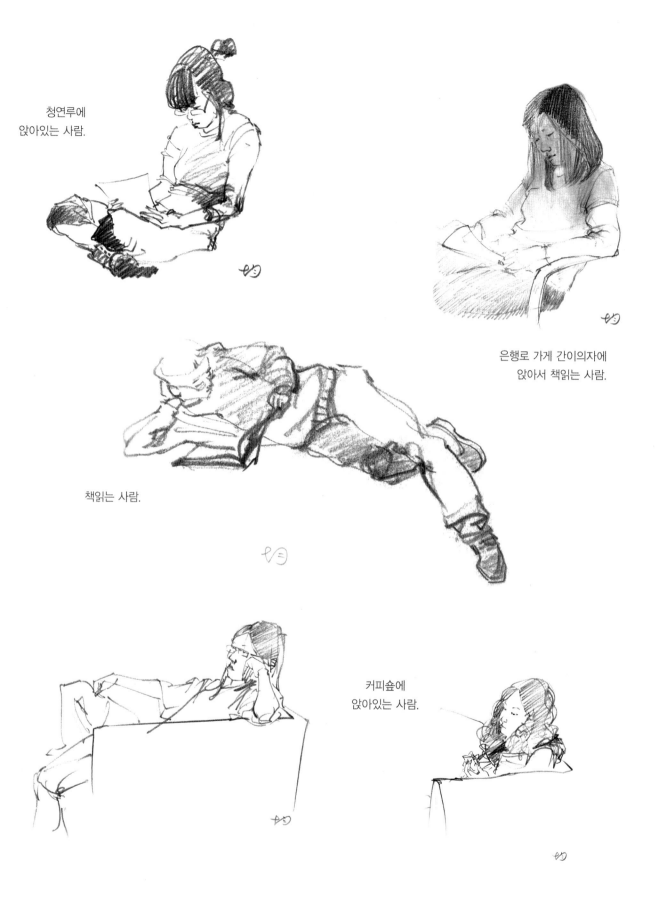

청연루에
앉아있는 사람.

은행로 가게 간이의자에
앉아서 책읽는 사람.

책읽는 사람.

커피숍에
앉아있는 사람.

1장 후백제의 왕도를 찾아서

— 국내 유일의 후백제 유적지 '동고산성'

· 전주천변
· 한벽당
· 치명자산
· 동고산성

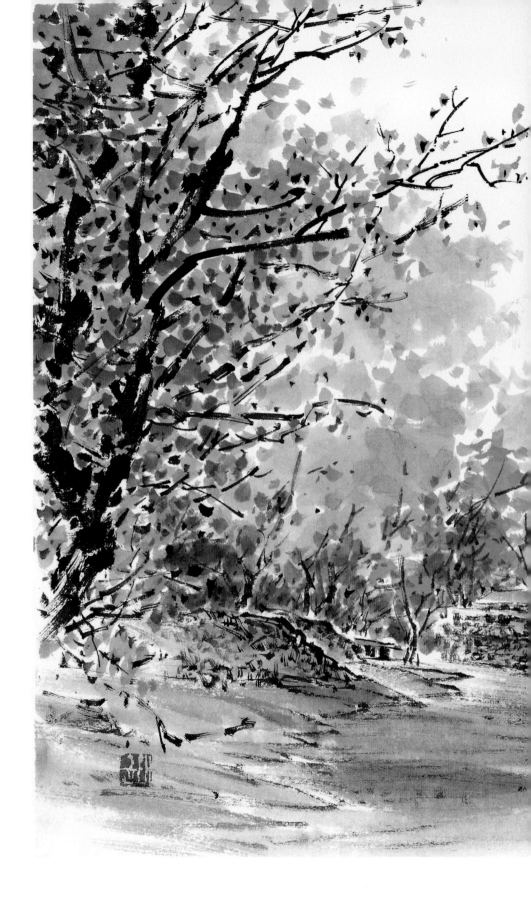

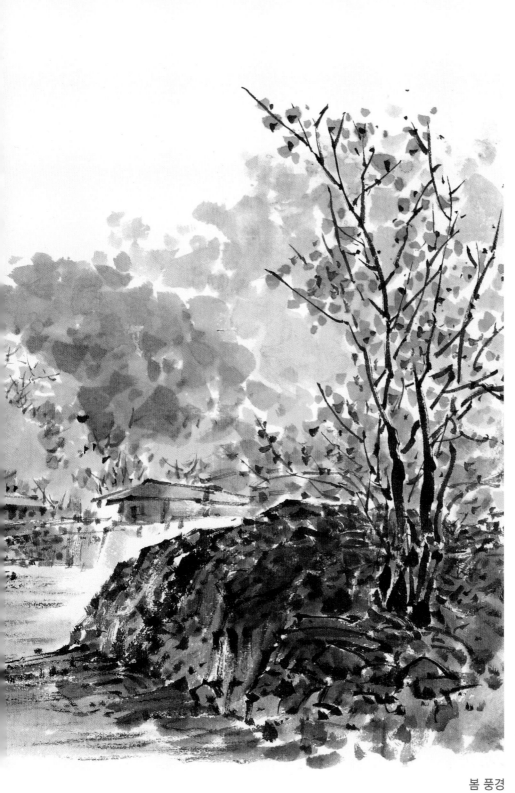

봄 풍경

마음을 설레게 하는 초여름 푸르른 향기와 연두 빛으로 물든 산과 들,
아지랑이 여리게 피어나는 아직은 채 가시지 않은 늦은 봄날의 따사로움.

전주천변

이른 여름날 한낮에 전주 시외버스터미널에 도착했다.
깨끗하게 정돈된 초록의 길을 따라서,
그리고 화사한 가로수 터널을 지나 택시를 타고 한옥마을로 향했다.

전주에서 숙소 구하기는
하늘에서 별 따기만큼 어렵다.
한 달 전에 예약하기는 필수!

터미널 버스종착지에서 바라본 모텔들
전주터미널과 시외버스터미널 뒤편에는 수십여 채의 모텔들이 모여 있다.

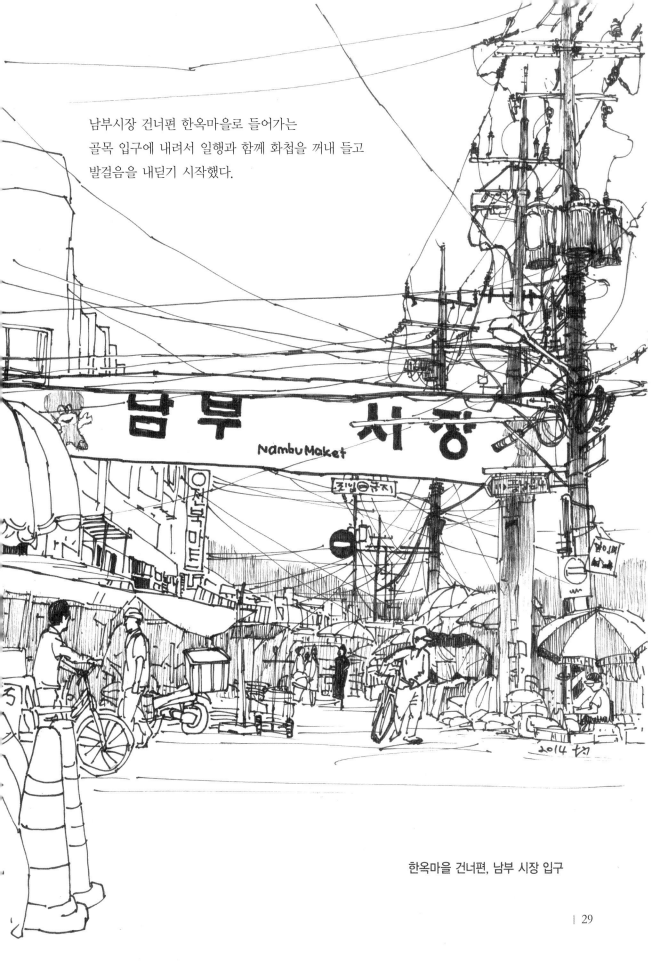

남부시장 건너편 한옥마을로 들어가는
골목 입구에 내려서 일행과 함께 화첩을 꺼내 들고
발걸음을 내딛기 시작했다.

한옥마을 건너편, 남부 시장 입구

한옥마을 골목길 40×31

골목길에 들어서자 한옥마을답게 한옥으로 지어진 집들이 보인다.
어린 시절 뛰어 놀던, 추억이 어려있는 소박한 골목길의 모습이 눈에 들어온다.

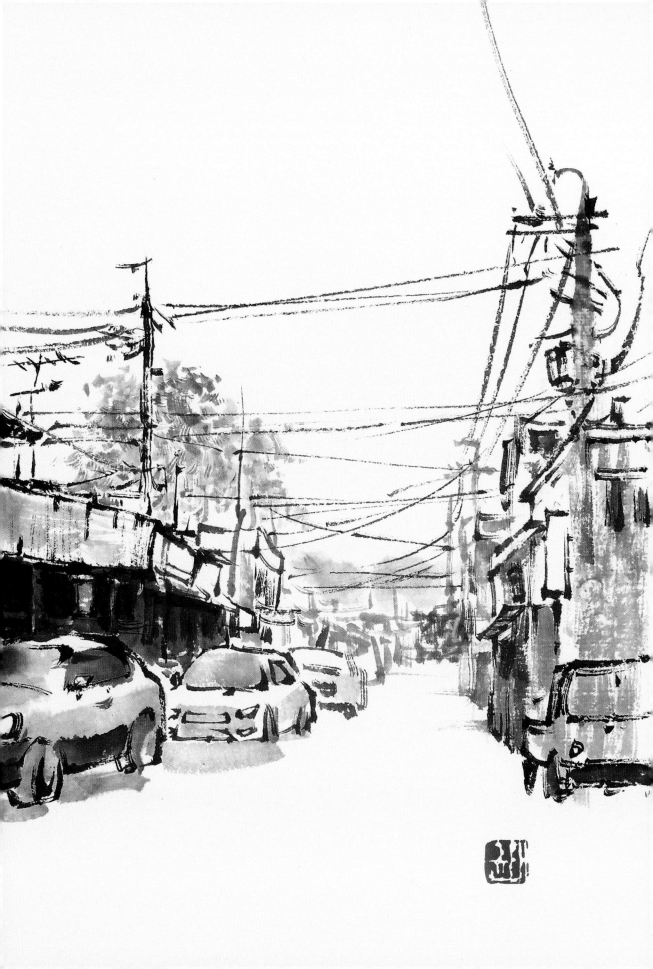

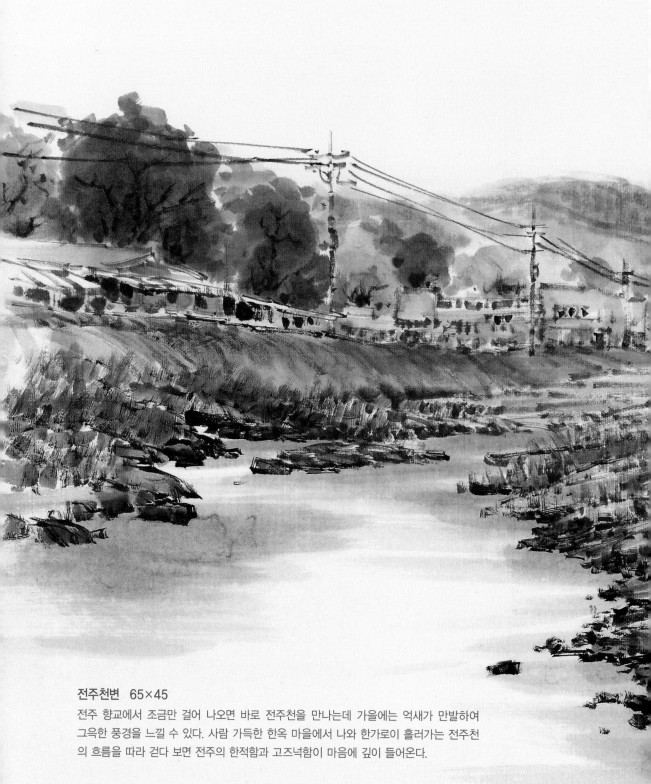

전주천변 65×45

전주 항교에서 조금만 걸어 나오면 바로 전주천을 만나는데 가을에는 억새가 만발하여 그윽한 풍경을 느낄 수 있다. 사람 가득한 한옥 마을에서 나와 한가로이 흘러가는 전주천의 흐름을 따라 걷다 보면 전주의 한적함과 고즈넉함이 마음에 깊이 들어온다.

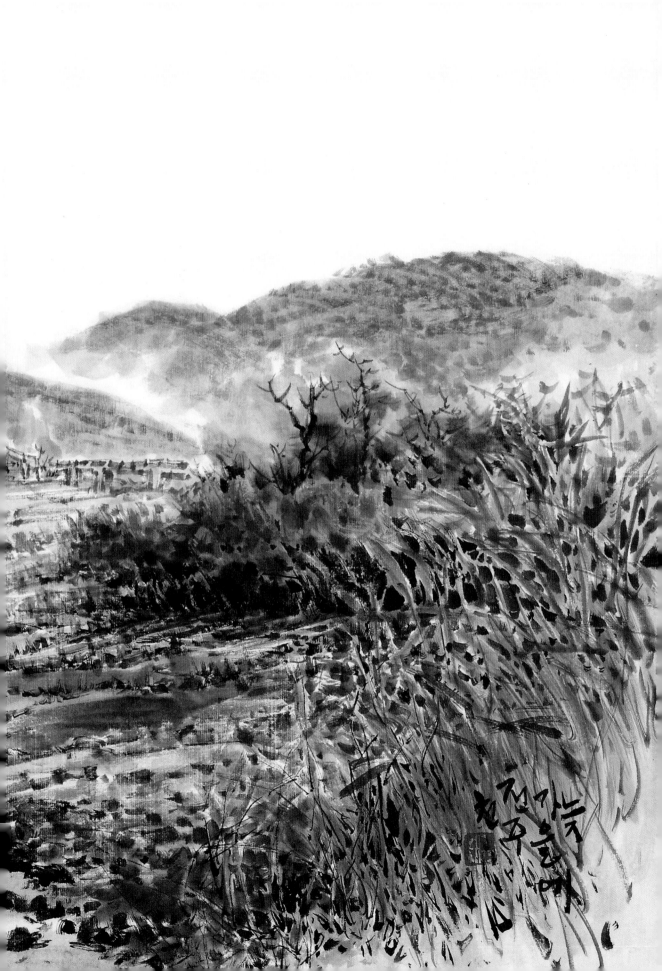

전주천변을 따라 걸으며 천년의 도시 전주에 남아있는
후백제의 흔적들을 찾아보려는 설레임에 발걸음을 재촉해본다.
전주천변을 따라 걸으면 제일 먼저 근엄한 자태로 서 있는
강암서예관(剛庵書藝館)과 남천교 위에 지어진 누각 청연루(晴煙樓)가 눈에 들어온다.

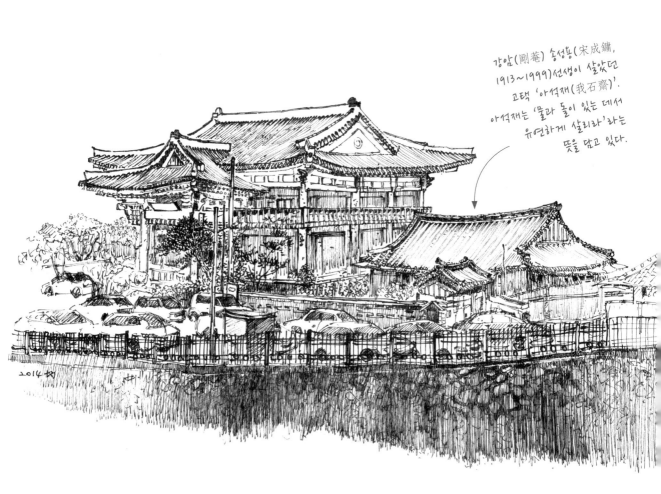

강암(剛菴) 송성룡(宋成鏞,
1913~1999)선생이 살았던
고택 '아석재(我石齋)'.
아석재는 '물과 돌이 있는 데서
유연하게 살리라'라는
뜻을 담고 있다.

강암 서예관

시대를 대표하는 명필로 많은 존경을 받은 강암 송성룡선생님의 작품이 있는 서예관이다.
1995년에 세워진 이곳엔 추사 김정희, 단원 김홍도의 작품과 다산 정약용의 간찰(簡札) 등을 포함한 작품이
1,162점이나 전시되고 있다. 백색으로 지어진 한식목조건물의 웅장함을 뽐내는 건물이다.

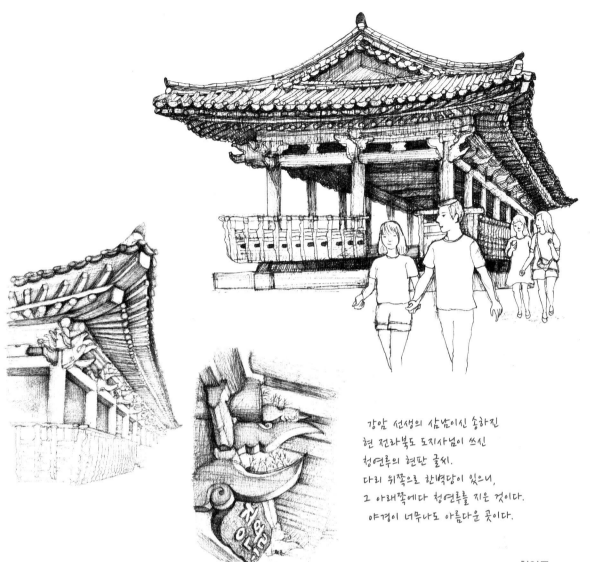

강암 선생의 삼남이신 송하진
현 전라북도 도지사님이 쓰신
청연루의 현판 글씨.
다리 위쪽으로 한벽당이 있으니,
그 아래쪽에다 청연루를 지은 것이다.
야경이 너무나도 아름다운 곳이다.

청연루

남천교(南川橋)위에 세워진 누각이다.
전북 완주군 상관계곡에서 흘러온 물이 한벽루 절벽에 부딪쳐 소용돌이 치며
하얀 포말을 이루는 장관을 일컬어 한벽청연(寒碧晴煙)이라 했는데.
그 유래에서 청연루라 이름이 지어졌다고 한다.
청연루는 무지개다리 형태의 교각 위에 한옥 누각을 올린 독특한 양식으로
정면 9칸, 측면 2칸의 평면에 팔작지붕 모양의 전통 한옥 목조누각으로
전주천의 주변 환경과 잘 조화를 이루고 있다.

청연루와 50m의 거리에 있는 강암서예관은 한옥마을을 찾는 사람들이
서예작품 전시를 보면서 전통가옥과 더불어 한국 문화의 미를 느낄 수 있는 곳이다.
서예관을 둘러본 후 미리 예약해둔 강암서예관 옆 강암 생가에 짐을 풀었다.
아담하고 예쁜 정원을 갖춘 한옥으로 마당 한 귀퉁이에 강아지가 정겹게 우리를 반겨준다.

짐을 풀고, 곧바로 가까이에 있는 청연루에 올랐다.

청연루 누각에 신발을 벗고 올라가 전주천에서 불어오는 시원한 바람을 맞으며 다리 밑으로 흐르는 물가를 내려다 본다. 사람들은 전주천을 따라가면 전주의 역사가 보인다고 한다. 고덕산과 승암산 사이로 흐르는 전주천은 지근에 한옥마을과 경기전, 풍남문, 전동성당, 풍패지관(객사), 승암산 등 역사와 자연이 같은 동선에서 공존하며 흐르고 있기 때문이다.

전주천은 전주시 도심을 가로질러 흐르는 천으로 1998년 수질개선 및 생태복원사업으로 천연기념물인 수달과 원앙을 비롯해 청정 1급수에서만 서식한다는 쉬리, 버들치, 동사리, 각시붕어 등 1급수어 약 11여종이 살고 있다. 명경지수 자연생태 공원으로서 전주 시민들의 꾸준한 사랑을 받고 있는 곳이기도 하다. 전주시에서는 전주천의 무법자인 큰 입으로 뭐든 닥치는대로 먹어 치우며 강한 번식력으로 생태계의 균형을 무너뜨리는 "베스" 퇴치작전의 일환으로 매년 "외래유해어종퇴치 시민 낚시대회"를 개최한다. 낚시를 좋아하는 사람들이 일 년에 한 번 열리는 이 날을 학수고대하며 손꼽아 기다릴 정도로 인기 있는 대회로 자리를 잡아가고 있다.

전주천의 가을은 가을철 명물인 억새가 만발하여 석양에 그윽한 풍경을 느끼게 해준다. 한가로이 흐르는 물결 따라 둥실대며 노니는 원앙부부와 갈대풀숲 수달부부의

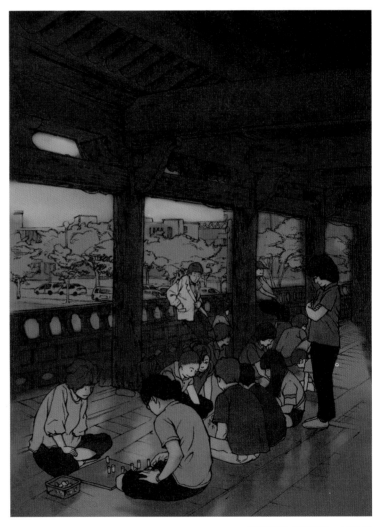

청연루에 앉아있는 사람들

여유로운 모습에 반하지 않을 사람은 없을 것이다. 자전거를 끌고 한가롭게 걷는 전주천변의 저녁이면 햇살이 버드나무 잎사귀에 출렁이고 바람이 기분 좋게 목덜미를 스쳐갈 때쯤 오모가리탕에 소주 한 잔이 절로 생각난다는 지역주민 아저씨 말씀에 군침이 돈다. 지금도 전주천변의 어르신들은 여름밤이면 천변으로 나와 낮 동안 뜨겁던 열기를 버드나무 아래에 평상을 끌어다 내놓고 부채질하며 밤늦도록 세상 이야기로 더위를 식힌다고 한다.

← 이쪽으로 가면 강암서예관 이쪽으로 가면 한벽당 →

맛집들이 나란히 줄지어 있다.

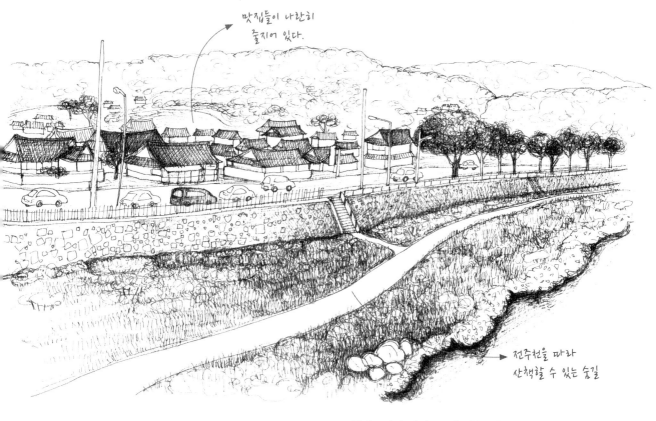

전주천을 따라 산책할 수 있는 숲길

청연루에서 바라 본 전주천변, 한벽당 가는 길

전주천변의 새벽에는 도깨비시장(새벽 5시~8시까지)이 주말마다 열린다. 김제, 익산, 임실 등 전주에서 1시간거리에 사는 촌부들이 손수 재배한 농작물을 가지고 모여든다. 행상의 모양도 각양각색이다. 그런가 하면 전주천의 맑은 물로 미나리를 재배하는 농부도 있다.

가을부터 봄까지 미나리를 재배하여 6, 7차례 미나리를 거두어 낸다. 전주 10미(味) 중 하나로 그 맛과 향이 좋아 전국적으로 유명하다. 농약을 뿌리지 않고 청정 1급수인 전주천의 맑은 물로 재배하는 미나리는 가락동 야채시장 물량의 반을 차지할 정도로 인기가 좋다.

전주가 낳은 여류작가 '혼불'로 잘 알려진 최명희 작가의 몇몇 작품 속에서도 이러한 아름다운 전주천과 전주천변 일대 풍경에 대한 글이 자주 나온다. 작가는 이 길을 걸으며 전주천의 역사와 삶의 모습을 빠짐없이 담아낸다. 이렇듯 역사와 전통, 그리고 사람들의 숨결을 안고 흐르는 전주천은 지역 주민들에게 여전히 삶의 중심이며 생명이 이어지는 물길이다. 여름날 시원한 바람을 만날 수 있는 더없이 좋은 곳이기에 더 머물고 싶었지만, 긴 여정 탓에 나중을 기약하며 일행은 청연루를 내려와 전주전통문화관으로 발걸음을 옮겨갔다.

전주전통문화관 안내판
전통문화와 현대문화가 공존하는 복합 문화공간으로서 전통생활문화를 느껴 볼 수 있는 공간이다.

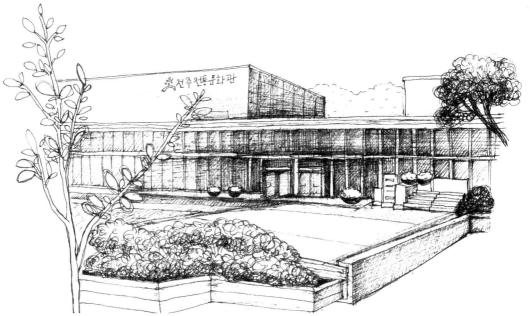

전주전통문화관, 여유와 소통의 공간
전통문화관이라는 이름과는 걸맞지 않게 현대식 건물이다.

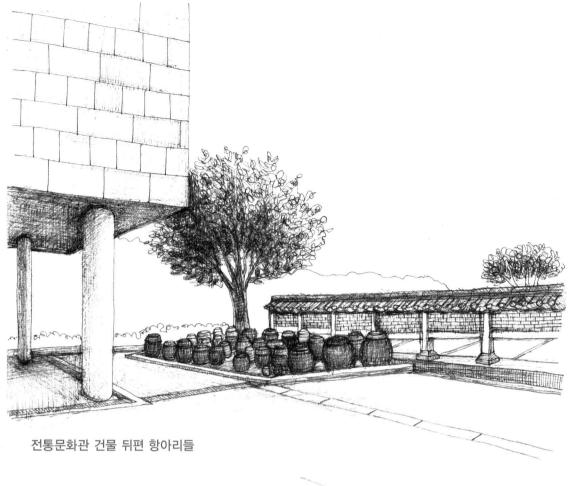

전통문화관 건물 뒤편 항아리들

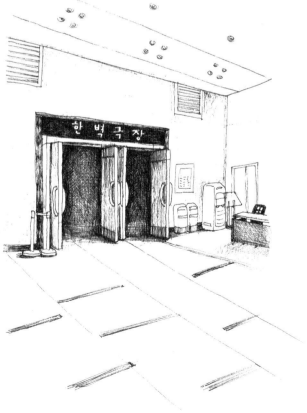

전통문화관 실내에 있는 한벽극장

한벽극장은 국악전용극장이다.
전통예술인 판소리, 기악, 한국무용, 타악 등
다채롭게 어우러진 공연으로
전통예술의 든든한 지지 기반이 되는 한편,
대중과 함께 즐길 수 있는
친숙한 전통음악과 대중음악을 공연하는
'에!얼수(水) 놀러오SHOW'를 진행하여
대중이 전통예술과 쉽게 친해질 수 있는
계기의 장 또한 마련하고 있다.

전주전통문화관 1층과 연결되어있는 '한벽루'는 전통문화관에서 운영하고 있는 한식당이다.
이곳에서는 전주 대표 음식인 비빔밥과 한정식을 맛볼 수 있다.
걷기 시작한 시간도 꽤나 흘렀나보다. 배꼽시계가 시간을 알려준다.
우리 일행은 맛있다고 소문이 자자한, 외관부터 깔끔한
'한벽루'에서 식사를 하기로 하고 서둘러 식당 안으로 들어섰다.
고급스러운 찻집에서나 흘러나올 듯한
고풍스럽고 은은한 향기와 함께
전체적으로 품위가 느껴지는 식당이었다.

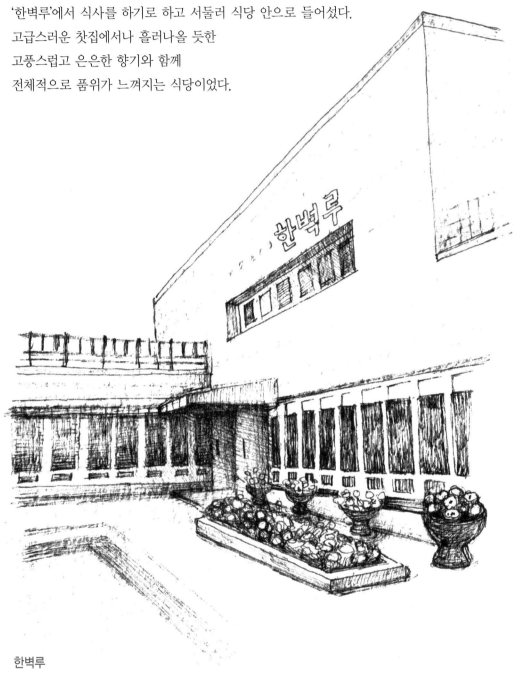

한벽루
전주전통문화관에서 운영하는 궁중 한정식 전통음식관

전주 전통문화관은 볼거리, 먹을거리, 놀거리를 한 군데에 모아 문화관광도시로서 자리매김을 하기 위해 지어진 건물이다. 주요시설로는 한벽극장, 한벽루, 다향, 화명원, 경업당, 조리체험실, 놀이마당, 주차장 등이 있다. 부부가 금슬 좋게 잘 화합한다는 뜻을 가지고 있는 화명원에서는 전통혼례와 회혼례, 은혼식, 금혼식 등 뜻 깊은 축복을 함께 나눌 수 있는 공간이 마련되어 있고, 뿐만 아니라 전통혼례에 관한 자세한 설명에 따라 직접 전통혼례체험도할 수 있는 전통한옥의 멋이 살아있는 곳이다.

다례체험과 풍물체험이 이뤄지고 있는 경업당은 체험을 위한 다례물품과 장구 등 체험을 위한 도구가 구비되어있다. 이와 같이 전통문화관에서는 각종 다양한 이벤트로 시민들의 직접적인 참여를 유도하는 기회의 장을 마련하고 있어 시민들과 관광객들의 많은 박수 갈채를 받고 있는 곳이다. 쾌적하게 정리정돈 된 전통문화관의 이곳 저곳에서는 커피를 한 손에 들고 관광객과 섞여 산책하거나 앉아 담소하는 인근 직장인들의 모습도 종종 눈에 띤다.

인근 한옥마을과 더불어 많은 관광객이 찾을 수 있는 인기 장소가 되기에 충분한 곳이다.
고품격 식사를 마치고, 가까이에 있는 한벽당을 향해 발걸음을 옮겼다.

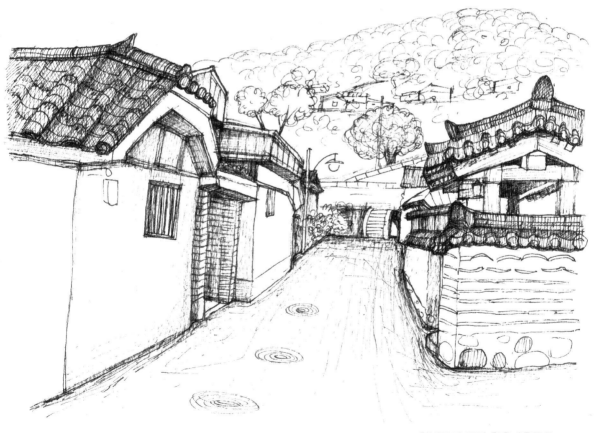

한벽극장 근처 한옥마을골목

한벽당(寒碧堂)

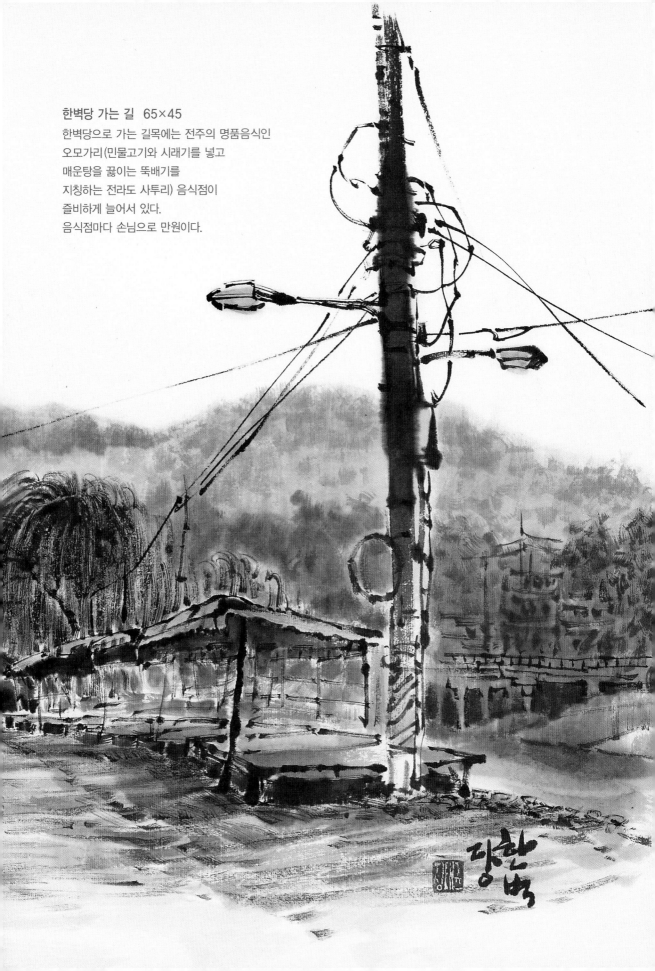

한벽당 가는 길 65×45
한벽당으로 가는 길목에는 전주의 명품음식인
오모가리(민물고기와 시래기를 넣고
매운탕을 끓이는 뚝배기를
지칭하는 전라도 사투리) 음식점이
즐비하게 늘어서 있다.
음식점마다 손님으로 만원이다.

한벽교 육교 밑 터널 끝으로 바깥세상 빛에 드리워지는 앞서가는 사람의 검은 실루엣이 잘 그려진 그림처럼 나의 눈길을 끈다. 그리고 바로 눈에 들어오는 한벽당(寒碧堂).

일제 강점기시대에 일본은 전주 10경 중에 하나인 한벽당의 정기를 끊고자 한벽당 밑으로 철길을 만들었다고 한다. 그때 만들어진 곳이 한벽굴이다. 그 당시 전라선의 터널이었다고 하는데 전주천 빨래터와 더불어 전주시민에게 사랑 받았던 곳이라고 굴 벽면에 적혀 있었다. 기가 막힌 노릇이다. 그날의 억울함이 이것 뿐이겠느냐마는 국력이 어떤 의미인지 그 중요성을 새삼 되새겨본다.

월당(月塘) 최담(崔曇)[1]은 그가 지은 한벽당에 올라 그 감격을
'光風霽月 鳶飛魚躍 (광풍제월 연비어약)'
"햇살 맑고 바람 맑은데 비 개인 하늘에 달이 환하게 비치고
솔개가 높이 나는데 물고기가 뛰어노는구나'라는 구절로 아름다운 풍경을 표현했다.

'寒碧堂'이라는 편액은 전주가 낳은 한국 서예의 대가며, 묵죽의 달인 유학자 강암 송성용(剛庵 宋成鏞, 1913~1999)선생의 글씨이다. 일필휘지하는 강암 송성용 선생님의 모습이 그려진다.
계단을 올라 한벽당 안으로 들어가 보니 화려한 색으로 수놓아진 단청이 곱다. 아름다운 단청을 배경으로 깨알같이 박혀있는 그 시대 시인이 쓴 시문이 남겨져 있었는데, 시문에 대한 설명이 없어 안타까웠다. 자료를 찾아 올려본다. 초의선사(草衣禪師)[2]는 1815년경 처음 서울 가던 길에 명필 창암 이삼만 등과 사귀어 이곳에서 시회를 열어 '등한벽당(登寒碧堂)'이라는 시를 남겼다.

登寒碧堂 등한벽당
乙亥 初入京都之行 을해 초입경도지행

田衣當水榭(전의당수사) 촌사람 옷차림으로 물가 정자에 오르니
云是故王州(운시고왕주) 이곳이 옛날 왕의 도읍지라 말하네
谷靜禽聲遠(곡정금성원) 새소리 은은하여 골짜기 고요하고

1. 월당(月塘) 최담(崔曇, 1346~1434) : 조선 초기의 문신으로 개국공신이며 17세 사마시(생원과 진사를 뽑던 과거)에 합격. 집현전 직제학을 지냈으며 고향에서 후진양성에 힘씀.

2. 초의선사(草衣禪師, 1786~1866) : 대흥사 13대 종사로 조선후기 차(茶) 문화의 부흥을 이끈 대표. 한국의 다성(茶聖)으로 불림. 다산 정약용(1762~1836), 소치 허련(1809~1892), 추사 김정희(1786~1856)등과 폭넓은 교유를 가짐. 저서로 차를 예찬한 『동다송(東茶頌)』을 남겼다.

溪澄樹影幽(계징수영유) 　시내 맑아 나무 그림자 그윽하여라
遞商催晚日(신상최만일) 　장사치들은 서둘러 저녁 시간을 재촉하고
積雨洗新秋(적우세신추) 　장마 비 산뜻하게 가을을 씻어내는구나
信美皆吾土(신미개오토) 　참으로 아름다워라, 이 모두가 우리의 강토
登臨寧賦樓(등림녕부루) 　누각에 올라 편안히 이 회포를 읊어보네

호남의 명소로 알려진 이곳엔 많은 시인묵객들이 즐겨 찾았던 만큼 재미있는 일화가 전해져
온다. 조선후기 명필로 유명했던 창암 이삼만 선생은 어렸을 때부터 글씨 쓰는 것을 좋아하
여 평생을 서예가로 살았던 인물로 그의 이름 삼만은 어릴 때부터 3가지가 늦었다고 하여 지
어진 이름이라 한다. 가난했던 이삼만 선생은 종이가 부족할 때면 밖으로 나가 바위에 글씨
를 연습하면서 바위에 쓴 글자가 잘 쓰여졌다 생각이 들면 그 모양대로 바위에 새겼다고 한
다. 글씨쓰기를 좋아한 이삼만 선생과 함께 전해져 오는 일화는 이러하다.

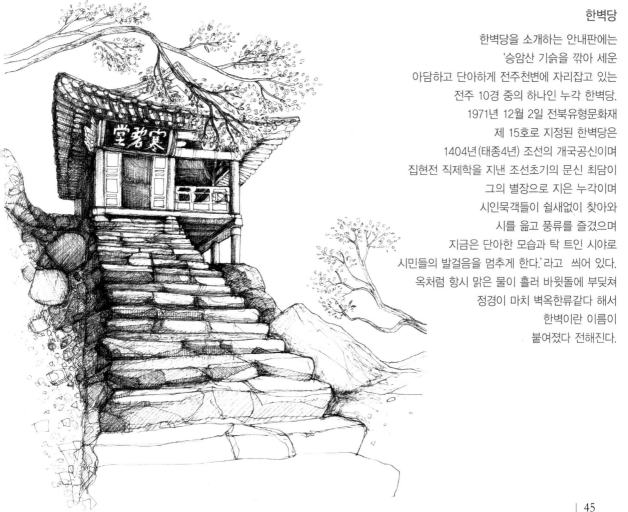

한벽당

한벽당을 소개하는 안내판에는
'승암산 기슭을 깎아 세운
아담하고 단아하게 전주천변에 자리잡고 있는
전주 10경 중의 하나인 누각 한벽당.
1971년 12월 2일 전북유형문화재
제 15호로 지정된 한벽당은
1404년(태종4년) 조선의 개국공신이며
집현전 직제학을 지낸 조선초기의 문신 최담이
그의 별장으로 지은 누각이며
시인묵객들이 쉴새없이 찾아와
시를 읊고 풍류를 즐겼으며
지금은 단아한 모습과 탁 트인 시야로
시민들의 발걸음을 멈추게 한다.'라고 씌어 있다.
옥처럼 항시 맑은 물이 흘러 바윗돌에 부딪쳐
정경이 마치 벽옥한류같다 해서
한벽이란 이름이
붙여졌다 전해진다.

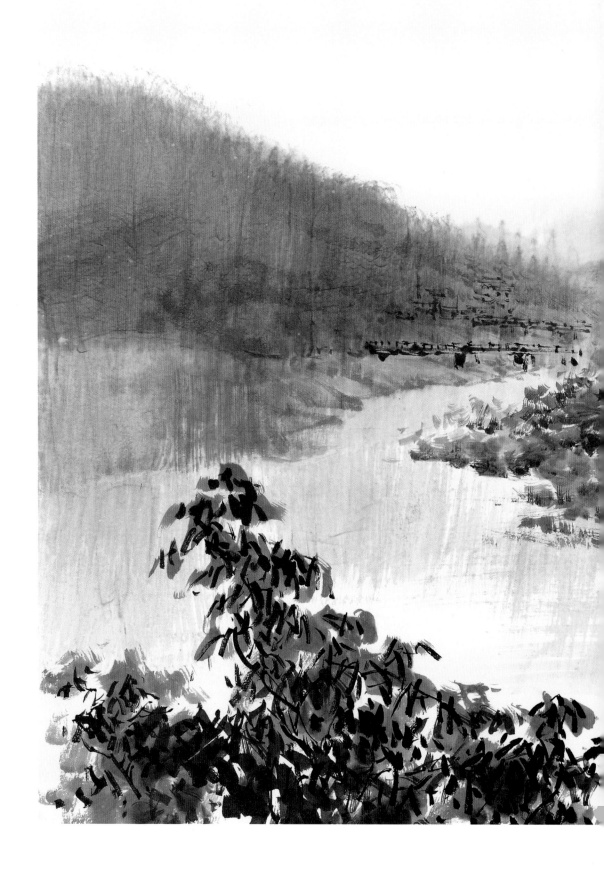

누각에 올라서서 바라보는 전주천과 한벽교.
이곳에서 바라보는 전주천과 어우러진 주변의 풍경은 그야말로 절경이었다.
아름다운 절경을 방해하는 것이 있었으니 누각 옆으로 가로질러 뻗어있는 전주천의 교각이다.
쓱싹쓱싹 다리를 지울 수도 없고 아쉽다.

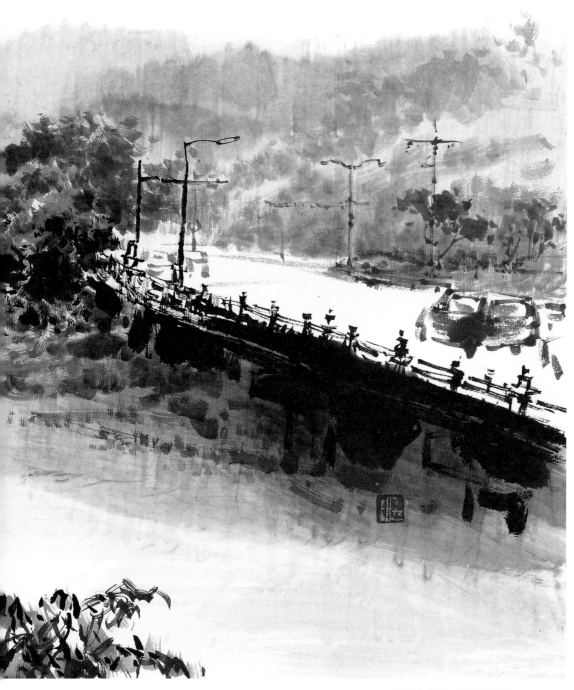

한벽당에서 바라 본 한벽교 65×45

창암 이삼만 선생이 어느날 한벽루에 오르면서 이야기가 시작된다.

때마침 부채장사가 한벽루에서 한참 낮잠을 자고 있던 중이었다. 창암 이삼만 선생이 그가 잠들어있는 그때에 그의 모든 부채에 글을 써놓는다. 잠에서 깨어난 부채장사가 이를 보고 창암 선생에게 크게 화를 내었다. 화내는 부채장사에게 미안했던 창암 이삼만 선생은 남문거리에 가서 그 부채를 팔아보면 어떻겠냐며 권하게 된다. 곧바로 남문거리로 가서 그곳에서 장사를 하는데 시작하자마자 눈 깜짝할 사이 모든 부채를 다 팔게 된 부채장사는 고마운 마음에 창암 선생에게 사례를 하고자 전하니 거절했다는 한벽당 미담이 전해 내려오고 있다.

그리고 또 한 가지, 한벽당 아래 한벽굴에 대해서 예언한 전라감사 이서구(李書九, 1754~1825)의 일화다. 어느날 이서구가 전주 한벽당의 경치를 감상하다가 앞으로는 이 한벽루 옆으로 불말(火馬)이 지나다닐 것이다'라고 예언을 했는데 일제시대에 이르러 과연 굴이 뚫리면서 기차가 지나다니게 되는 일이 벌어진다. 전라감사 이서구는 전북 일대 곳곳에서 예언을 자주 하곤 했는데 현실로 다 나타났다는 이야기가 전해져 오고 있다.

한벽루 안에서 전주천의 상류쪽을 바라보는 풍경은 멀리보이는 산새와 어우러져 아름다운 풍경을 연출한다. 눈앞에 펼쳐진 풍경에 첫 마디는 "아! 고요하게 아름답다."였다. 한벽당에 올랐을 때에 연인 한 쌍이 나란히 누워 쉬고 있었다. 한벽당과 어우러지는 맑고 푸른 전주천에 낮게 깔리는 저녁 노을의 빼어난 풍광을 바라보며 쉬고 있는 연인의 모습에서 요즘 젊은 이들이 왜 전주를 찾게 되는지 알 것 같았다.

한벽청연(寒碧晴烟) – 한벽루에 흐르는 푸른 연못
기린토월(驥麟吐月) – 기린봉이 토해내는 달
남고모종(南固暮鐘) – 남고사에서 들려오는 종소리

전주 10경[3] 중 3경을 감상할 수 있는 곳이 바로 이곳이다.

3. 전주10경(全州十景)
- 우항곡절 迂巷曲折 굽이굽이 골목길마다 쌓인 곡진한 삶의 얘기들
- 한벽청연 寒碧晴烟 한벽당을 휘감는 푸른 안개
- 행로청수 杏路清水 은행로를 흐르는 맑은 실개천, 옛 이름 청수동
- 오목풍가 梧木風歌 오목대에서 들려오는 바람의 노래, 이성계가 부른 대풍가
- 남천표모 南川漂母 남천교 부근에서 빨래하는 아낙네들의 모습
- 기린토월 驥麟吐月 기린봉이 토해내는 달
- 교당낙수 校堂落水 전주향교 처마에서 떨어지는 낙숫물 소리, 곧 글 읽는 소리
- 남고모종 南固暮鐘 남고사의 노을 속 울리는 저녁 종소리
- 자만문고 滋滿聞古 자만동에서 들을 수 있는 수많은 역사와 설화
- 경전답설 慶殿踏雪 경기전 뜰에 쌓인 눈을 가만히 밟아보는 일

한옥마을 '둘레길'은 한벽당 이후 '바람 쐬는 길'로 이어진다. 전주천변을 따라 이어지는 이 길은 따로 지어진 이름이 아니라 정식 행정지명이다. 이 길에도 이야기들이 숨어 있는데 며느리들이 시집살이를 하다 잠깐 바람 쐬러 다니던 길이라는 것. 이름도 예쁜 바람 쐬는 길은 그 시대 며느리들이 고된 시집살이가 서러워 주체할 수 없는 눈물로 범벅이 되어 걸었던 길이다. 길을 걸으며 속상한 마음을 애써 가라 앉혀 굳건히 다지고 다시 집으로 발걸음을 돌리게 했던 길이다. 얼마나 많은 날들을 이 길을 걸으며 눈물을 흘렸을까? 이런 생각에 내 마음도 짠해진다. "바람 쐬는 길" 이야기를 듣고 나니 예쁘기만 했던 이름이 사뭇 애절하다. 누가 뭐래도 예나 지금이나 여전히 변함없는 것 중에 하나가 서러운 시집살인가보다.

현대사회에 살다 보면 갑갑하고 답답한 일들로 종종 부딪히기도 하고 때론 선택의 기로에 서서 고민하게 된다. 이 길에서 인생 고민을 깨끗하게 날려 보내고 싶다.

한옥마을을 벗어나 자연 그대로의 모습을 즐길 수 있는 전주천의 갈대밭을 거닐다 보면 한옥마을 둘레길은 여기에서 마무리 되는 것이다.

한옥마을 둘레길

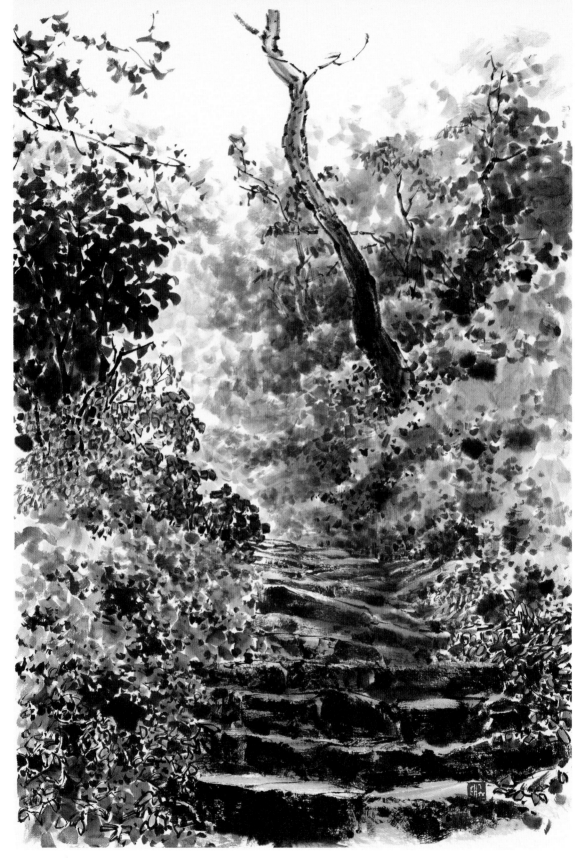

치명자산 올라가는 길 45×65

치명자산

전주천을 따라 바람 쐬는 길을 한참 걷다보면,
드디어 국내에서 유일한 후백제의 유적지인
'동고산성(東固山城)'이 있는 승암산 입구에 다다르게 된다.
'천주교 성지'를 둘러보고자 성지입구 쪽으로 산행을 시작했다.
경사가 급한 산길을 따라 올라가면 돌계단으로 이어지는
'십자가의 길'이라는 아름다운 길이 나온다.
꺾어지는 길목마다 각기 예수의 행로가 새겨진 십자가가 하나씩 세워져 있다.
한여름에 온몸을 땀에 젖게 하는 힘든 길이었지만 걷다보면 나도 모르게 경건해지는
십자가의 길은 최고의 성지 순례길로 꼽힌다.

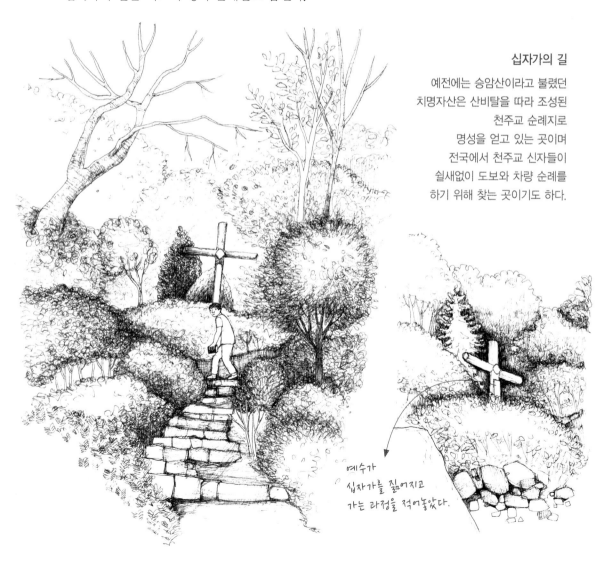

십자가의 길

예전에는 승암산이라고 불렸던
치명자산은 산비탈을 따라 조성된
천주교 순례지로
명성을 얻고 있는 곳이며
전국에서 천주교 신자들이
쉴새없이 도보와 차량 순례를
하기 위해 찾는 곳이기도 하다.

예수가
십자가를 짊어지고
가는 과정을 적어놓았다.

순교자의 언덕이라는 의미의 몽마르뜨 광장은 야외 음악회와 소풍지로도 사랑을 받고 있다.

산 정상에 다다르면 만나게 되는 순교자의 묘지는 유항검의 묘지이다.

그는 그의 부인 신희, 아들, 며느리 일가와 호남에 처음 복음을 전하고 선교사 영입과

서양 선진 문화수용을 위해 도모하다가 결국 국사범으로 몰려서

1801년(순조 1년)에 순교하게 되었다.

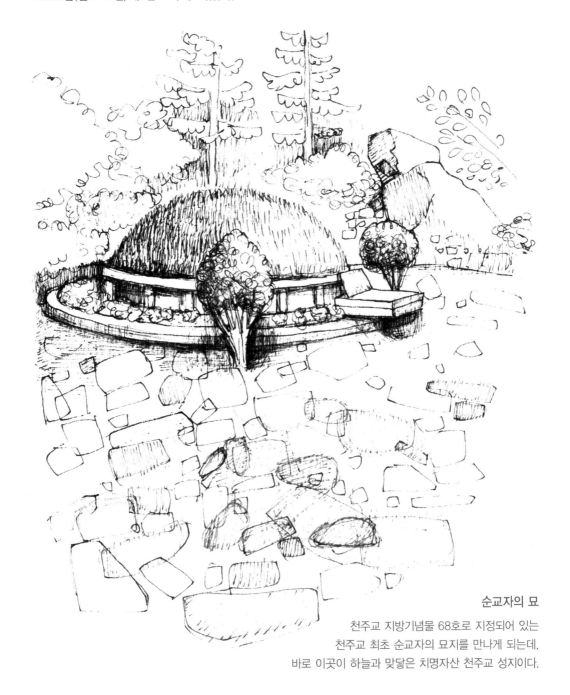

순교자의 묘

천주교 지방기념물 68호로 지정되어 있는
천주교 최초 순교자의 묘지를 만나게 되는데,
바로 이곳이 하늘과 맞닿은 치명자산 천주교 성지이다.

해발 3000미터의 산정에 순교자의 묘를 모신 이유는 세계교회가 '진주 중의 진주'라고 찬탄하는 동정부부 순교자의 숭고한 순교 정신을 높이 기리고 순교자들이 전주를 수호해 주기를 기원하는 뜻에서였다고 한다. 묘지 위의 십자가와 하늘을 향해 기도하는 마리아 형상같은 바위가 있는데 볼수록 오묘함을 준다. 벼랑 끝 십자가를 세운 성지 아래로는 순교정신을 기념하여 화강암으로 지은 아담하고 소박한 성당이 있는데 내부는 아름답고 밝은 모자이크로 꾸며져 있어 창문을 통해 들어오는 햇빛을 받아 색다른 신비감을 안겨준다.

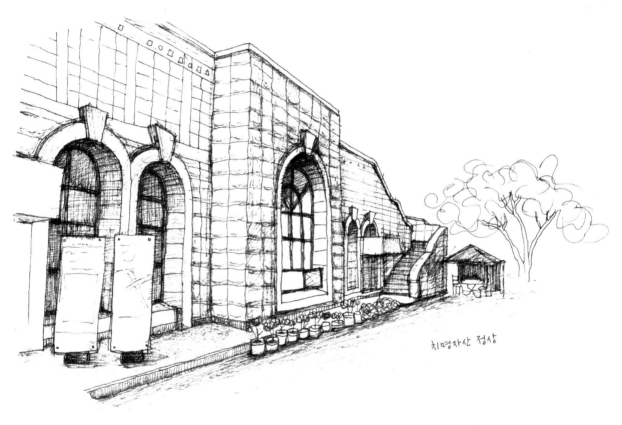

치명자산 정상

천주교 성당

전주를 품은 치명자산 정상에서 시원한 바람을 느끼며 한 눈에 펼쳐져 있는 전주 시내를 내려다 보며 "이 작은 세상이 참으로 시름이 많구나."란 생각을 하며 자리를 털며 일어났다.
산 정상에서 고개를 넘어 발길을 동고산성의 견훤 '왕궁 터'로 향하며 치명자산의 정상에서 깜깜한 밤에 별보다 더 반짝일 전주의 밤 모습이 보고 싶다는 생각이 들었다. 늦은 밤 호롱불 밝히며 무서움에 떠는 공포체험이 될지라도 황홀한 전주시내 불빛을 보고 싶은 욕심이 생긴다.

동고산성(東固山城)

신라인으로 태어나 후백제의 꿈을 이룬 견훤(867~936)이 수도를 전주로 정하고(당시 지명이름은 완주) 그가 직접 축조한 왕궁 터와 산성이 바로 '동고산성(東固山城)'이다.

천년 전 백제의 마지막 왕이라 할 수 있는 견훤은 고려의 왕건과 더불어 삼국시대의 영웅이라 칭송받았고, 비록 말년에는 기세가 다하여 금산사 불당에 유폐되어 왕건에게 몸을 의탁하고 자신이 세운 후백제를 자신의 손으로 거두어 들인 비극의 인물이기도 하다. 현재 견훤의 왕릉은 충남 논산시에 있으며, 견훤은 죽기 전 완산(지금의 전주)이 잘 보이는 곳에 묻어 달라고 유언을 남겼다 한다. 그의 비통함과 슬픔을 알게 하는 대목이다. 그 후백제의 견훤이 왕궁 도성을 지키던 곳이 바로 이곳 동고산성이다. 해가 지기 전에 서둘러 만나보고 싶었다. 부푼 기대감으로 찌는 더위도 잊은 채 산을 오르는 발걸음이 바빠진다.

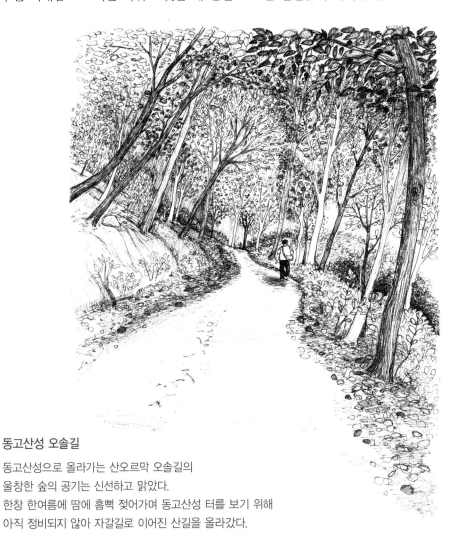

동고산성 오솔길

동고산성으로 올라가는 산오르막 오솔길의
울창한 숲의 공기는 신선하고 맑았다.
한창 한여름에 땀에 흠뻑 젖어가며 동고산성 터를 보기 위해
아직 정비되지 않아 자갈길로 이어진 산길을 올라갔다.

울창한 8월의 무성한 소나무 숲의 공기는
설레이는 마음을 재촉하기에 충분히 신선하고 맑았다.
드디어 동고산성의 팻말을 발견하고 벅찬 심장의 떨림을 진정시키며
한발한발 후백제 속으로 내딛는다.

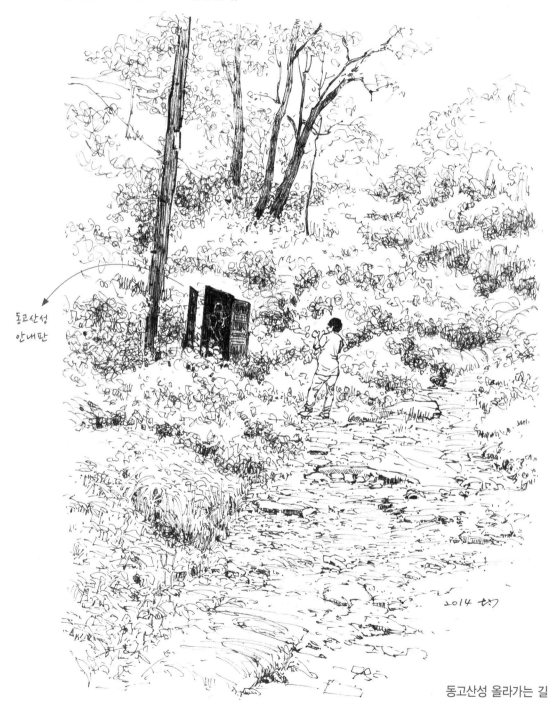

동고산성
안내판

2014 한기

동고산성 올라가는 길

남한산성과 수원성 동북각루.
동고산성도 이러한 모습으로 복원되거나 재건되어, 그 웅장한 자태를 드러내길 소망해 본다.
확실한 고증도 중요하지만, 거기에 발목 잡혀 개발 시기가 늦춰진다면 그 또한 문제일 것이다.
고려 때 소멸된 건축이 조선시대에 재건되어도 시대가 지나면 역사가 되듯이 지금 재건된 건축도
몇 백 년 시대가 지나면 문화재가 되고 역사가 될 것이다.

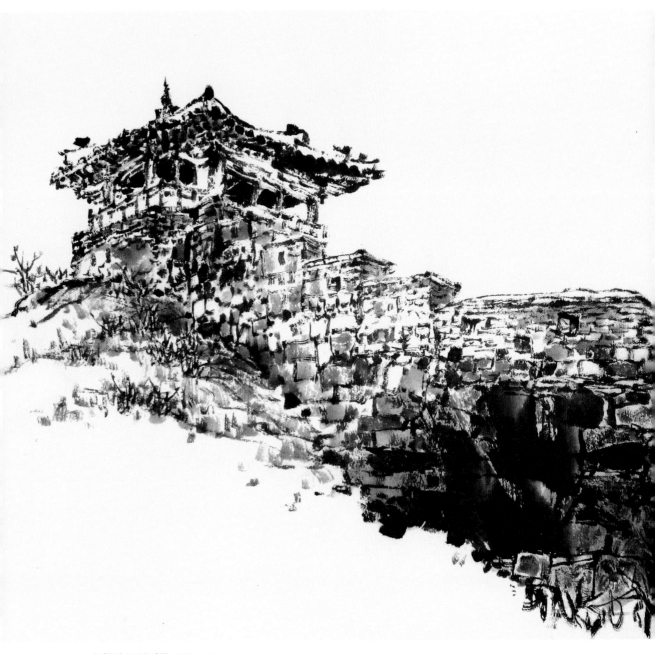

수원성 동북각루 65×45

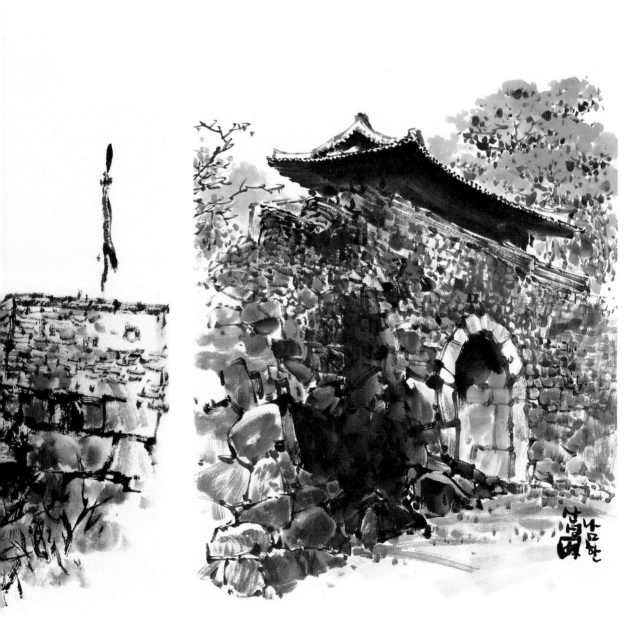

남한산성 45×65

천주교 성지에서 동고산성으로 넘어가는 길목에 '동고사(東固寺)'라는 절이 있다.
쾌적한 공기를 마시며 산행으로 지친 몸을 쉬어가기에 좋은 곳이다.
전주의 비빔밥 문화처럼 승암산에는 종교도 비벼놓은 듯, 승암사와 동고사,
그리고 치명자산 성당, 순교자묘가 공존하고 있다. 이것이 화이부동 아니겠는가.
승암산 성당 위쪽에서 전주가 한 눈에 내려다보이고,
동고사 중바위에서 전주가 한눈에 내려다보인다.
사진찍는 사람들 사이에서는 일찍이 입소문이 나 있는 곳으로
두 곳의 전경은 너무도 아름답다.

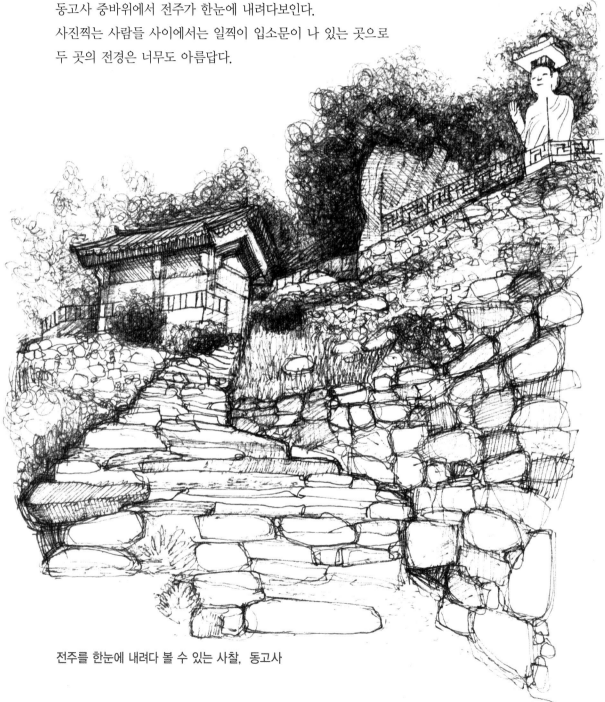

전주를 한눈에 내려다 볼 수 있는 사찰, 동고사

전주천에서 한벽당 쪽으로 고개를 들어 바라보면
눈 앞에 승암산이 보이고, 그 산의 중앙에는 하얀 부처님이 보인다.
절에 들어서 가파른 계단을 올라가면
동학혁명의 뜨거움이 느껴지는 전주의 시가지가 한 눈에 들어오고,
한 여름 붉은 태양 아래 펼쳐지는 전주의 모습도 아름답지만,
이곳 또한 전주시내를 한 눈에 전망하며 사진에 담을 수 있는 좋은 포인트로
석양에 물든 도시 그리고 밤하늘의 별과 어울려 반짝이는
도시의 불빛을 감상하기에 적합한 곳인 듯하다.

하얀 미륵불.

신라 경순왕의 둘째 왕자가
범공(梵空)이란 이름의 스님이 되어
도를 닦으며 나라 잃은 슬픔을
달랬던 곳이라 한다.

범종과
목어(木魚)
조각이
걸려있다.

동고사

동고사로 올라가는 대나무 숲길 왼쪽 편에 동고산성(견훤 왕궁지)을 안내하는 비석이 있다.
비석을 지나 십여 분 정도 올라가니 '수도암'이라는 돌로 된 이정표를 세워 둔 사찰 암자가 보
인다. 이곳에서부터 마침내 포장된 자동차길은 끝이 나고 겨우 자동차 서너 대를 주차할 수
있는 좁은 공간이 있고 그 옆에 '동고산성 안내도'가 있었다.

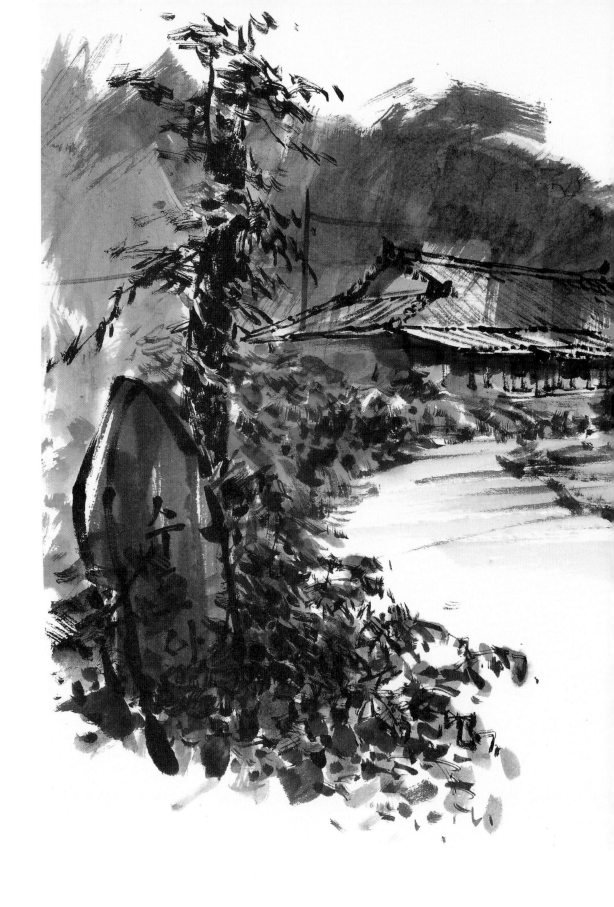

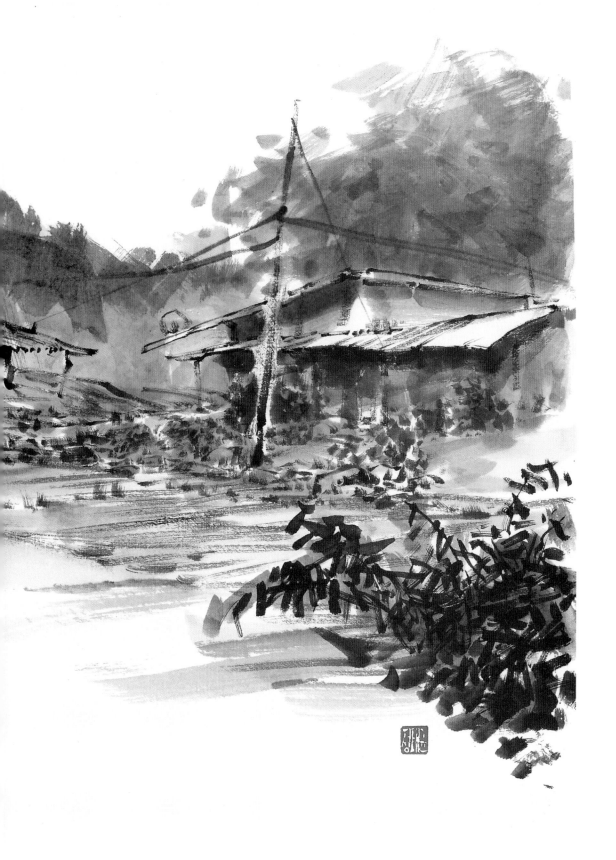

수도암 65×45

이 산성은 37년 동안 견훤의 왕궁을 지켰다. 전주 시내가 한 눈에 내려다 보이는 승암산의 괴암절벽에 쌓아올린 것으로 국내 유일의 후백제 유적지이며 천년고도(千年古都) 전주의 역사에 큰 의미를 주는 상징적인 건축물이다.

'동고산성'이라는 명칭은 조선시대에 세워진 건너편 산의 산성을 '남고산성'이라 부르면서 상대적으로 붙여진 이름이다.

왕궁 터

전북 전주시 교동과 대성동이 접한 산줄기를 따라 서북쪽으로는 수구(水口)가 있으며, 남북으로는 날개 모양의 익성으로 형식으로 성 전체의 둘레는 1,588m이고, 북쪽 익성의 길이는 112m, 남쪽 익성의 길이는 123m, 동서축의 길이는 314m, 남북축의 길이는 256m이고 성벽의 높이는 약 4m로 국내에서 발견된 단일 건물로서는 최고의 규모이다.

지금의 모습은 성벽의 대부분이 무너지고 허물어져 원래 굳건하게 궁을 지켰던 산성의 위엄은 온데간데 없었다. 아직은 문화재 보존과 관광 차원에서의 개발이 많이 부족해 보여 아쉬웠지만 후백제의 중흥을 이루려던 견훤의 꿈은 세월 속에 묻혀버리고 말았다. 허물어진 성곽과 풀만이 무성한 궁터의 이곳저곳을 거닐며 파편처럼 남아있는 그의 흔적을 찾아 찬란한 후백제의 숨결을 느껴본다.

돌 하나까지 후손들에게 있는 그대로 물려주어야 하는 문화재인 만큼 하루빨리 후백제의 역사가 되살아나길 바란다. 이곳 문화재 보존과 복원, 관리가 충분히 이루어진다면 전주 관광의 또다른 포인트가 될 수도 있을 것이다.

산성으로 가는 길을 안내하는 강아지

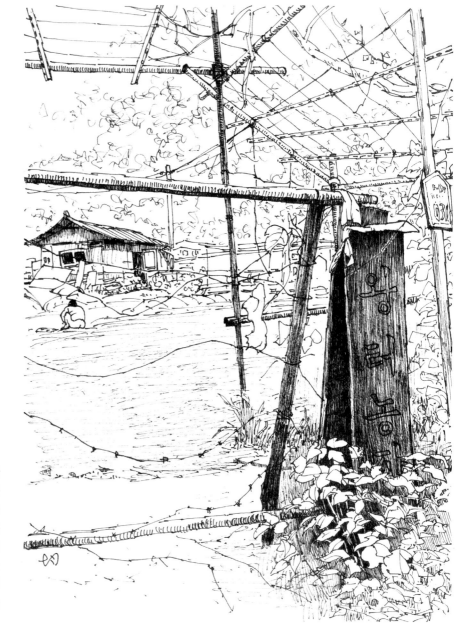

왕터농장

동고산성 올라가는 길에 올라
가도 산성은 안 보이고 숨은
턱밑까지 차오를 때쯤 '왕터농
장'이라고 명판까지 세워 놓은
농가에 들러 농장 주인에게
산성이 어디냐고 길을 물었다.
그때 그 농장에 있던 강아지
한 마리가 산성으로 올라가는
길을 안내해 준다.

아직은 문화재보존과 관광차원에서의 개발이 많이 부족해 보여 아쉬웠다. 그리고 전주 문화
재 탐방 시 문화재 탐방 루트를 안내해 주는 안내 표지판의 내용이 다소 부족해 보인다. 관
람객의 현재 위치를 알려주고 주변에 어떤 문화재가 있는지, 어떻게 가야 하는지 알 수 있는
관광객 입장에서의 문화재 네비게이션 같은 안내지도 표지판이 있으면 더욱 좋을 것이다. 안
내 표지판이 곳곳에 세워져 처음 오는 방문객일지라도 쉽게 아름다운 '왕의 도시 전주'의 고
품격 유무형 문화재를 하나도 놓치지 않고 품을 수 있게 하여야 한다. 전주만의 독특하고 특
별한 체험의 묘미를 느낄 수 있는 기회를 빼앗긴 말자. 전주를 찾는 방문객들이 과거를 볼
수 있는 힐링 문화의 도시 전주임을 느낄 수 있게 된다면 매력적인 천년고도 전주를 탐할 수
밖에 없을 것이다!

산행을 마치고 내려와 저녁식사로 한벽당 앞에 있는 오모가리 민물 매운탕 집에서 저녁식사를 했다.
오모가리탕의 국물도 물론 깊고 맛있지만, 양념이 잘 배인 부드러운 우거지가 별미이다. 여기서 한 상
뚝딱 허기진 배를 채울 때쯤 후식으로 누룽지가 나오는데 참 인상적이었다. 구수한 누룽지를 봉지에
담아들고 숙소로 발길을 옮긴다.

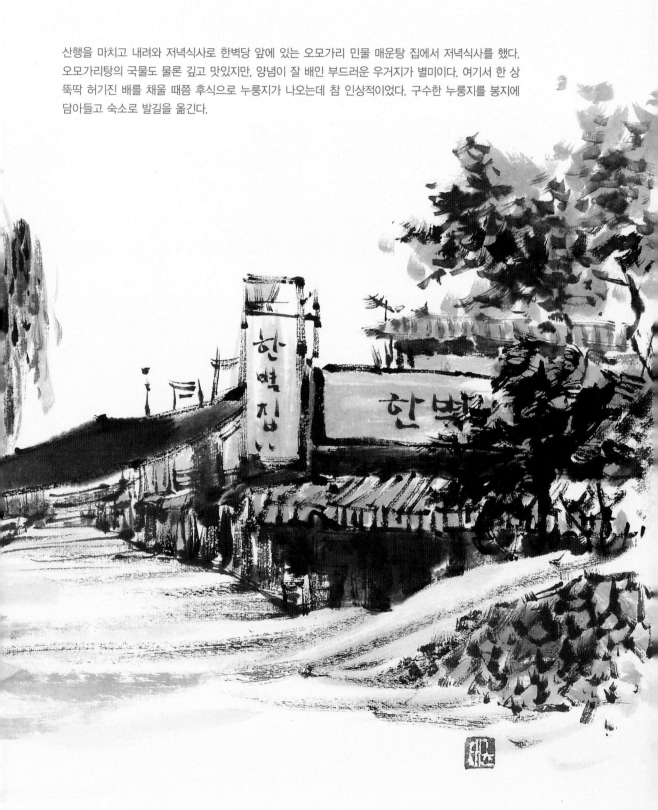

한벽집 65×45

2장. 풍요의 땅을 거슬러

- 전주에 전해 내려오는 고려시대의 흔적들

- 오목대
- 이목대
- 벽화마을
- 풍남문

오목대에 앉아서
'14. 6. 21 은지

강암 선생님의 고택 '아석재(我石齋)'에서 일박하고 난 다음날 아침,
한옥의 정기를 받아서일까? 유난히 개운하고 상쾌하다.
마당에 있는 강아지 짖는 소리에 눈을 떴다.

오목대(梧木臺)

숙소에서 나와 전주 화첩기행의 첫 발걸음으로, 조선의 뿌리가 될 태조 이성계의 발자취를
따라 오목대(梧木臺)로 향했다. 전주 한옥마을이 시작되는 입구를 알리는 표지석 옆에 오목
대로 올라가는 산책로가 있다. 한옥마을 둘레길의 시작 지점이다.

그렇지않아도 한 방울, 두 방울 떨어지는 빗방울이 심상치 않다 했더니 결국은 소나기를 몰
고 와버렸다. 우산도 가져오지 않은 터라 당황스러움에 한참을 뛰다 고개를 들어보니 태조
로 쉼터 누각이 보인다. 몰아치는 소나기를 피해 누각 안으로 뛰어들어 한숨을 돌린다.

점점 거세지는 빗소리에 마음이 젖는다. 기세등등하게 그칠 줄 모르고 쭉쭉 내리퍼붓는 소나
기가 누각 처마 안쪽까지 들치자, 댓돌에 벗어둔 신발을 집어 들어 누각 안으로 피신시킨다.
이곳 쉼터에도 역시 남녀노소 주민들과 관광객들이 어우러져 삼삼오오 짝을 지어 앉아서 한
담을 나누고 있었다.

오목대를 시작으로 하려던 오늘의 기행을 미루고 숙소로 비를 맞고서라도 되돌아 가야될지
좀 더 기다려봐야 하는지 이럴까 저럴까 고민하는 사이 빗줄기가 약해지는 기미가 보인다.
여름 소나기가 그렇듯 언제 비가 왔었냐는 듯이 바닥에 흔적만 남긴 채 그친 비.

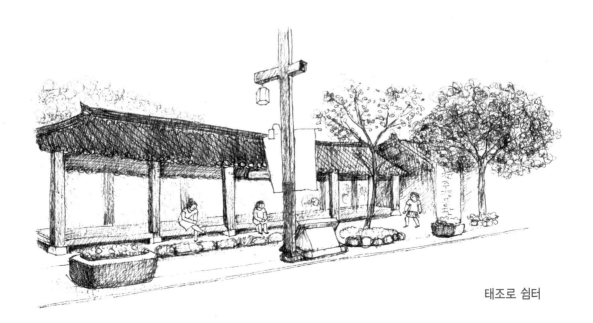

태조로 쉼터

곧바로 오목대로 향할 마음에 일행은 누구라 할 것 없이 약속한 듯 일사불란하게 자리에서 일어나 나설 차비를 한다. 오목대를 찾아 올라가는 산책로는 데크로드(Deck Road)[1]와 흙길로 이루어져 있다.

1. 데크로드(Deck Road) : 숲 사이로 나무널판을 깔아 만든 길.

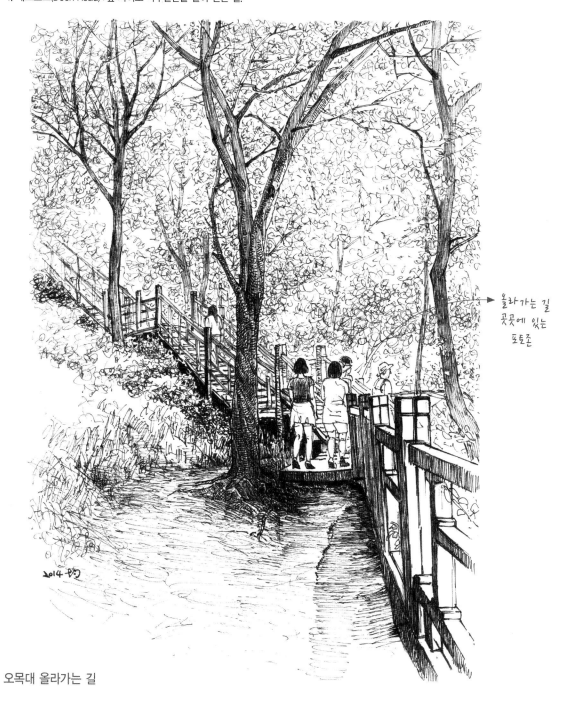

올라가는 길 곳곳에 있는 포토존

2014 한

오목대 올라가는 길

계단 곳곳에 배치된 포토존에 들어서서 아래를 내려다 보니 한옥마을의 고즈넉한
기와 지붕들이 마치 타임머신을 타고 조선시대에 와 있는 착각에 빠지게 한다.
등산이나 간단한 하이킹조차 썩 좋아하지 않는 나로써는 한참을 올라가야 하겠구나 하는
체념 어린 각오로 내딛은 발걸음이었는데 계단을 오르자 얼마 안 가 확 트인 평지에
오목대가 웅장하게 우뚝 서 있었다. 어찌나 반갑던지 한여름 더위가 가시는 듯 하다.

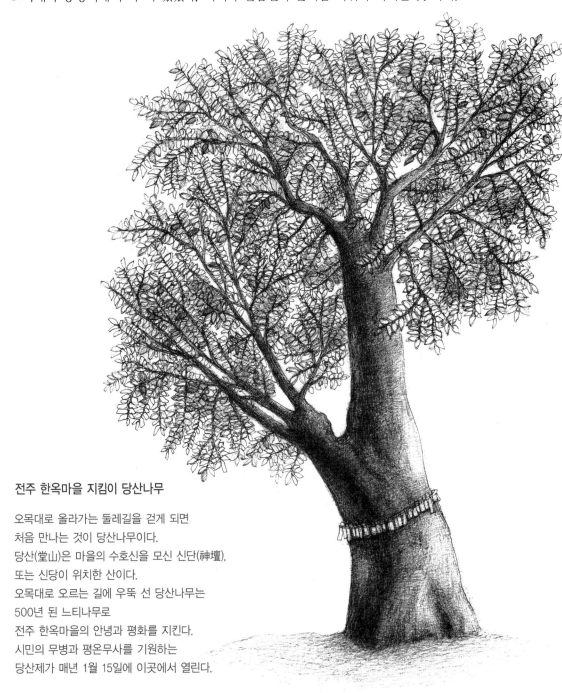

전주 한옥마을 지킴이 당산나무

오목대로 올라가는 둘레길을 걷게 되면
처음 만나는 것이 당산나무이다.
당산(堂山)은 마을의 수호신을 모신 신단(神壇),
또는 신당이 위치한 산이다.
오목대로 오르는 길에 우뚝 선 당산나무는
500년 된 느티나무로
전주 한옥마을의 안녕과 평화를 지킨다.
시민의 무병과 평온무사를 기원하는
당산제가 매년 1월 15일에 이곳에서 열린다.

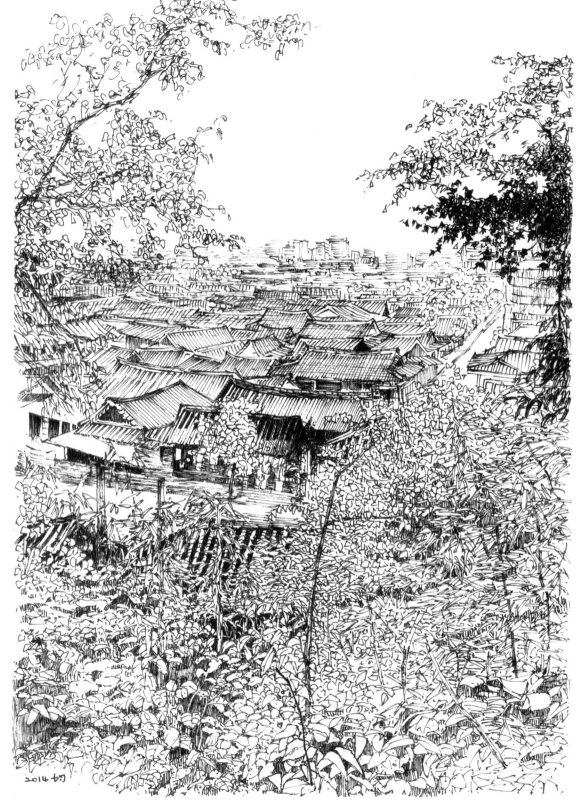

한옥마을 전경

오목대에서 내려다본 한옥마을.
한옥지붕과 저 멀리 보이는 현대식 건물들이 비빔밥에 얹혀져 있는 가지런한 고명들처럼 잘 어우러져 있다.

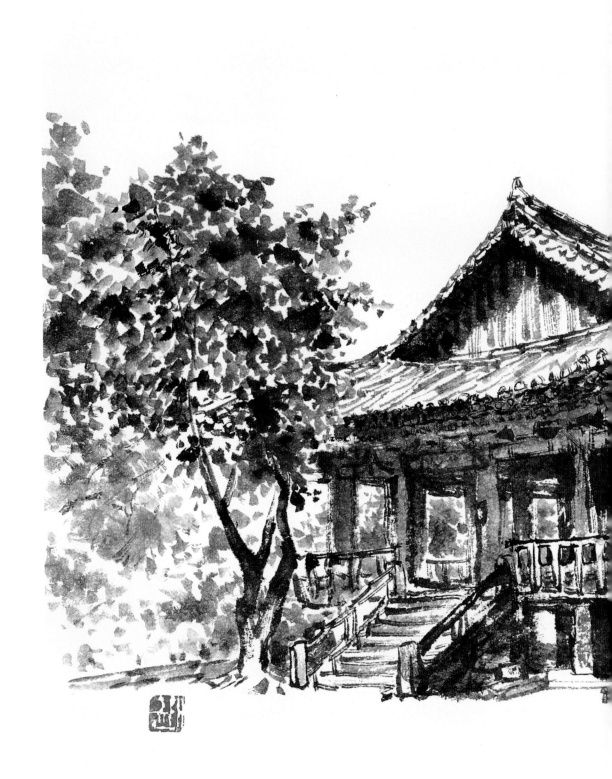

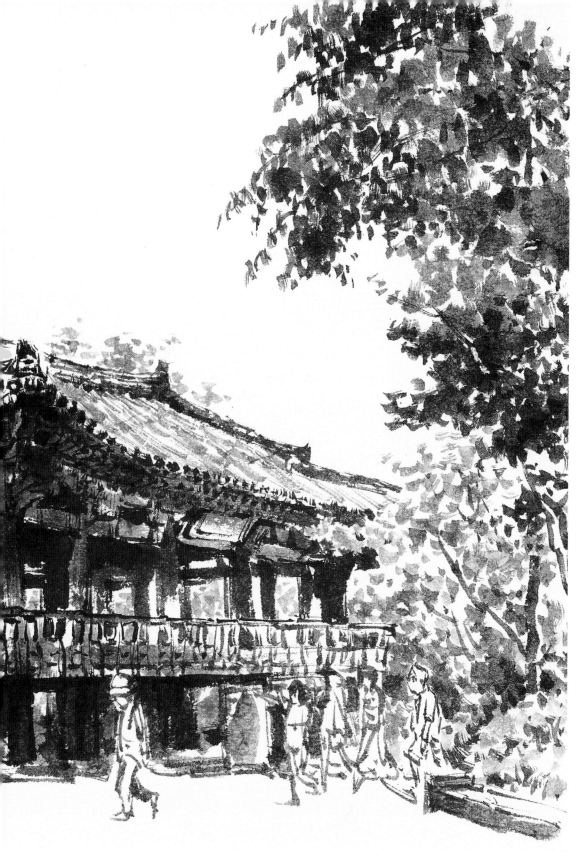

오목대 42×30

태조 이성계는 조선을 건국하기 12년 전 고려의 명운이 다해가던 1308년(고려 우왕 6년) 9월에 삼도 순찰사(巡察使)로 운봉황산(雲峰荒山, 지금의 남원 일대)에서 왜구의 무리를 정벌(황산대첩(荒山大捷))하고 개경으로 가는 길에 전주부성에 들러 조상들의 옛 땅에 살고 있던 친지들을 불러 모아 이곳 오목대에서 회고의 정과 승전을 자축하는 연회를 베푼다.

이때 이성계는 한고조의 대풍가(大風歌)를 읊어 고려를 무너뜨릴 포부를 드러내자 이를 못

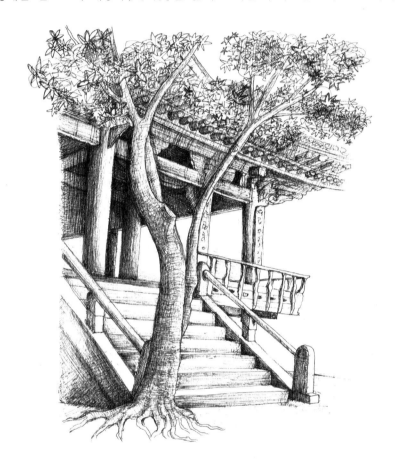

오목대

현판은
석전(石田) 황욱(黃旭)
선생이 91세의 나이에
쓴 것이라고 한다.
 중풍에 걸려
오른쪽이 마비되어
오른손으로 글씨를
쓰지 못한 탓에
 왼손으로 썼다는
좌수서(左手書)로
알려져 있다.

마땅히 여긴 정몽주는 남고산 만경대위에 올라 북쪽하늘을 우러러 '석벽제영(石壁題詠)'을 읊으며 개탄하였다 한다. 그 시를 살펴보면 이러하다.

석벽제영(石壁題詠) / 정몽주(圃隱 鄭夢周)

千刃崗頭石逕橫 (천인강두석경횡) 천길의 바위머리 돌길은 구비 돌아
登臨使我不勝情 (등임사아불승정) 산위에 올라서서 이 마음 달랠 길 없네
靑山隱約夫餘國 (청산은약부여국) 청산에 남몰래 다짐했던 부여국이건만
黃葉賓紛百濟城 (황엽빈분백제성) 황엽만 백제성에 소리 없이 흩날리네

九月高風愁客子 (구얼고풍수객자) 가을바람 불어오니 나그네 시름 잦아
百年豪氣誤書生 (백년호기오서생) 백년의 호탕한뜻 서생이 그르치는가
天涯日沒浮雲合 (천애일몰부운합) 먼 하늘 해 저물어 뜬 구름 마주치는 곳
矯首無由望玉京 (교수무유망옥경) 고래 돌려 속절 없이 이 계신 곳 우러르네

이 시를 1742년에 전라감사 권적(權蹟)이 남고산 망경대 바위에 옮겨 새겼다고 전해 내려온다. 세월이 흘러 훗날, 조선시대 1900년 고종은 왕실의 권위와 조선의 뿌리를 굳건히 하고자 친필로 쓴 '태조고황제주필유지(太祖高皇帝駐畢遺址)'가 새겨진 비석을 오목대 옆에 세우는데, 그 비각(碑刻)이 오목대 누각 서편에 서 있는 비각이다.
전주시민과 관광객들의 휴식공간이 되고 있는 오목대 옆 누각으로 들어가는 계단엔 사람들이 벗어놓은 신발이 칸칸히 가지런하게 채워져 있다.

오목대 비각

이 안에 비석이 있다.
오목대의 비문에는
태조가 잠시 머물렀던 곳이라는 뜻의
"태조고황제주필유지" 라고 적혀있다.
조선을 개국한 태조대왕과
대한제국을 건설한 고종황제 사이에서
넓은 정자에 앉아
향긋한 숲 향기를 느껴보니,
이씨 왕조가 시작된
'왕의 도시' 전주의 역사가
내 마음 속에 가득 차는 듯하다.

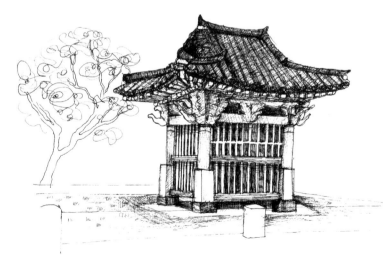

누각(樓閣)에는 사람들이 편할대로 앉아 도란도란 이야기꽃을 피우고 있었다. 이처럼 보호 차원에서의 보기만 하는 문화재가 아니라, 오르고 만질 수 있게 개방하여 그곳에서 자연스레 현재의 공간에서 지난 역사의 숨결을 생생히 느끼게 하는 체험의 시간을 갖게 한다.

이런 점이 전주만이 가진 문화재 탐방의 묘미이다. 이곳은 전주 한옥마을을 찾는 관광객들과 지역주민의 쉼터로 사랑 받고 있다. 오목대에 올라앉으니, 그 옛날 태조가 승전을 자축하던 그때의 승리가 느껴지는 듯하다. 이 기운에 어떤 일들이 닥쳐와도 당분간 꿋꿋하게 버텨낼 수 있을 것만 같다. 용기와 자신감이 없어 고민인 자들은 오목대에 올라 승리의 기운을 충전 받자!

오목대에 앉아있는 사람들

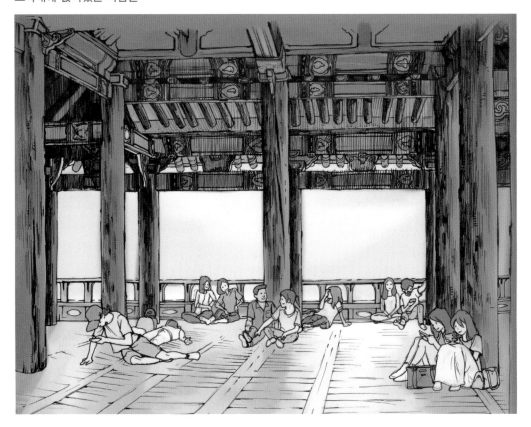

다른 도시의 누각이나 정자(亭子)의 경우에는 들어가지 못하게 되어있거나, 개방되어 있어도 청결하지 않다고 여겨지기 때문에 신발을 벗고 들어가지 않게 된다. 사람들이 있다 해도 대부분 노인들이 삼삼오오 모여 앉아 담소를 나누는 노인정 분위기가 대부분일 것이다. 그러나 전주에는 한벽당, 오목대, 청연루, 태조로 쉼터 등의 경우에 동네 주민들, 가족들, 노인들과 젊은 연인들, 젊은 친구들이 옹기종기 모여앉아 마치 커피숍에서 차를 마시는 것처럼 편안하게 담소를 나누거나 나란히 누워서 얘기를 나누고, 낮잠을 자는 이들도 있으며, 연인들이 서로 무릎베게도 해주는 남녀노소가 함께 즐길 수 있는 휴식처이자 데이트 장소이기도 한 곳이다.

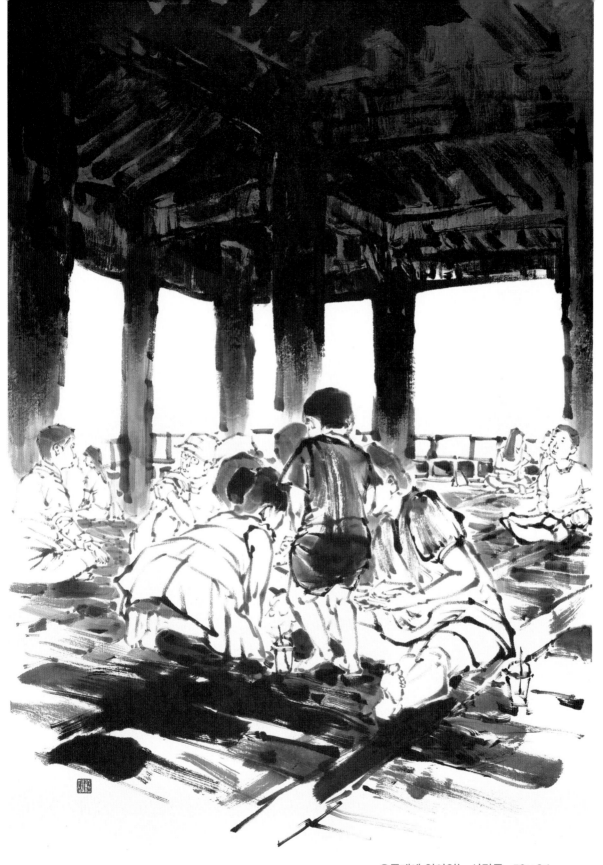

오목대에 앉아있는 사람들 59×84

이목대(梨木臺)

오목대를 지나 안내대로 따라서 좀 내려가면 이목대로 연결되는 다리가 보인다.
다리를 건너 이목대 가까이에서 발을 멈추어 섰다. 정확한 이야기인지 모르겠지만, 옛날에는 이곳에 배나무가 많아 이목대(梨木臺)라 했다는 말이 있다. 이성계의 4대조 할아버지인 목조(穆祖) 이안사(李安社)[2]의 출생지라는 안내문과 함께 작은 비각이 보인다. 비석에는 고종이 친필로 쓴 '목조대왕구거유지(穆祖大王舊居遺址)'가 새겨져 있으며 오목대의 비석과 동시에 세워진 것이다.

2. 목조(穆祖) 이안사(李安社)
 : 이성계(李成桂)의 고조부(高祖父). 이름은 안사(安社). 본은 전주(全州). 고려(高麗) 23대 고종(高宗) 때 지의주사(知宜州事)로 선정(善政)을 베풀어 명망(名望)이 높았는데 원(元)나라에 귀순(歸順)하여 남경 오천호(南京五千戶) 다루가치(達魯花赤 ; 지방관리(地方官吏))가 되어 여진(女眞)을 다스렸음. 조선(朝鮮) 건국(建國) 후(後) 목조(穆祖)에 추증(追贈).

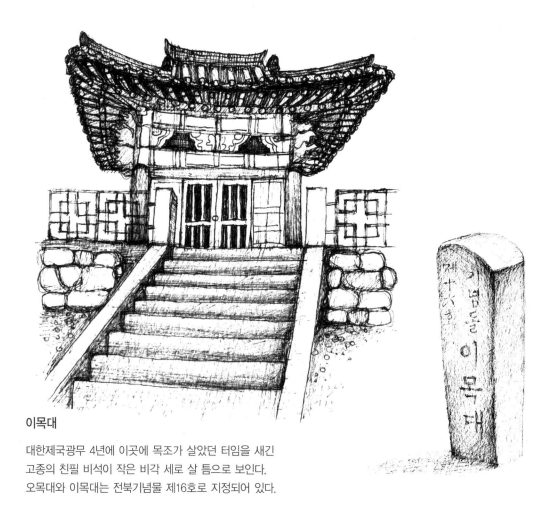

이목대

대한제국광무 4년에 이곳에 목조가 살았던 터임을 새긴
고종의 친필 비석이 작은 비각 세로 살 틈으로 보인다.
오목대와 이목대는 전북기념물 제16호로 지정되어 있다.

벽화마을

다리를 건너 벽화마을로 들어서자 벽화마을이란 이름에 걸맞게 집집마다 모든 벽을 물들인 아름다운 색채들이 엽서 세상에라도 들어온 듯 아름답기도 하다. 예쁜 카드에서나 볼 수 있는 그림들로 가득한 벽화 갤러리. 벽화마을이 온통 경쾌하고 밝다. 칙칙한 시멘트가 아닌 알록달록 꽃단장한 벽들이 보는 이들을 동화 속의 행복하고 아름다운 세상으로 이끈다. 눈이 즐거우니 잠시나마 세상 시름을 잊는다. 상상력을 끌어내는 마력을 가진 벽화마을, 관광객들의 얼굴마다 행복한 미소가 가득하다.

벽화마을

천년 고도(古都)의 도시 전주는 요모조모 볼거리들이 많은 곳이다. 과거에 만들어진 건축물을 현재에도 지혜롭게 사용하고 노후화되고 퇴색됐던 마을을 벽화작업을 통해 화려하게 단장하여 사람들을 이끄는 복합예술의 도시이다. 전주하면 생각나는 대명사, "비빔밥"처럼 과거와 현재, 문화와 예술이 잘 섞여 조화롭고 맛있는 볼거리로 눈이 즐겁다.

풍남문(豊南門)

전주를 대표하는, 밤에 더 멋진 '명견루(明見樓)' 라는 별칭을 가진 풍남문.
고려 말 도관찰사 최유경이 축성한 전주부성의 남쪽 출입문으로
정유재란 때 화재로 불타버렸으나 영조 44년에 홍락인이 다시 세우면서
풍남문이라 이름 지어졌다고 한다.
오랜 세월을 거치며 많은 우여곡절 끝에 살아남아
굳건히 전주 시내를 지켜내는 그의 모습이
마치 우리 민족의 역사가 아닐까 하는 상념에 잠겨본다.

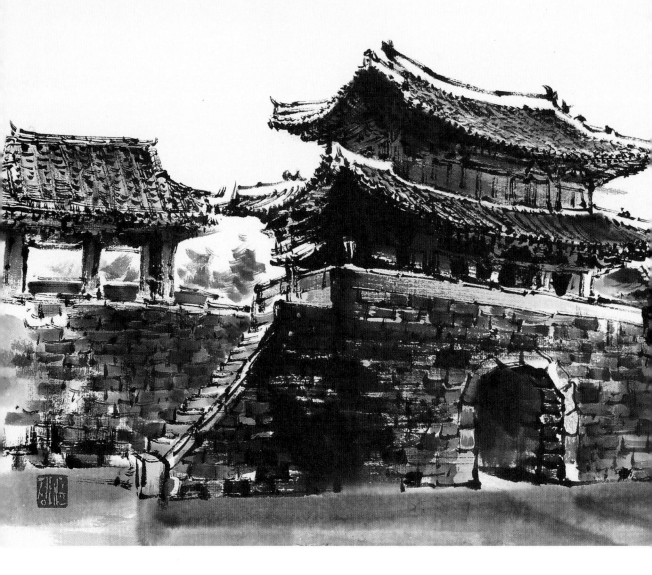

풍남문 65×32

풍남문(風南門)의 이름에는 중국을 통일한 한고조(漢高祖) 유방(劉邦)의 고향인 풍패(風沛)를 비유하여 풍패(風沛)의 남쪽, 즉 태조(太祖)이성계(李成桂)의 관향(貫鄕)인 전주(全州)의 남(南)문이라는 뜻이 담겨 있다. 한옥마을 중심도로인 태조로를 따라 경기전(慶基殿)과 전동성당(殿洞聖堂) 옆 대로를 건너면 보물 제 308호로 지정된 풍남문이 있다.

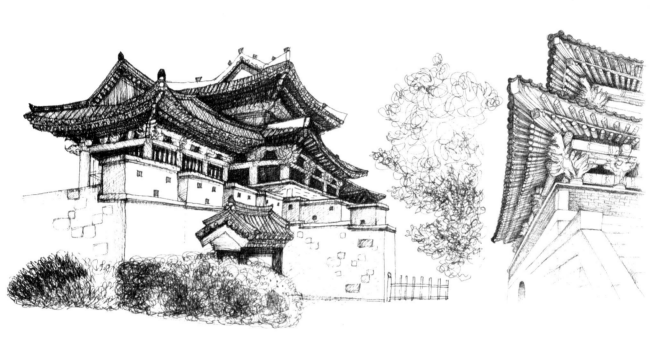

풍남문

호남제일성(湖南第一城)인 풍남문은 일제에 의해 읍성(邑城)이 철거되기 전까지는 전주시가지를 둘러싼 성곽으로 동서남북으로 4개의 문이 있었는데 지금은 유일하게 남쪽 문만이 남아있다. 성곽은 없어졌지만 전라감영지, 경기전, 전주객사(全州客舍) 등 역사와 전통의 도시로서의 유적들은 모두 고려후기 전주부성을 기반으로 하고 있음을 보여준다. 안으로 들어갈 수 없었지만, 풍남문은 장식과 기교를 많이 사용한 화려한 조선후기 건축의 특징을 많이 가지고 있는 건물이다. 입구 천정에는 봉황그림이 그려져 있었는데, 그 웅장함에 나도 모르게 감탄사가 흘러나온다.

근대사(近代史)의 한 획을 긋게 되는 갑오농민혁명((甲午農民革命)의 현장이며, 우리나라 최초의 순교자(殉敎者)를 처형(處刑)한 장소였던 풍남문에 서서 아픔의 역사를 회고해 본다.

첫번째 사건으로,

1894년 동학혁명운동[3] 당시, 고부관아(古阜官衙址)의 점령(占領)을 시발로 봉기(蜂起)한 농민군이 황토현(黃土峴) 관군(館軍) 격파를 시작으로 장성 황룡(長城 黃龍), 정읍(井邑), 태인(太仁), 금구(金溝)를 거쳐 마지막으로 호남의 최대관문인 전주성을 점령한다. 최대승리를 얻은 농민군은 일제와 청나라의 군사개입으로 정부와 전주화약(全州和約)[4]을 맺게 되는데, 맺어지는 12일 동안 농민군은 풍남문과 전주성에 머물렀다고 한다. 동학혁명의 영향으로 새로운 시대가 열리게 되는 계기가 된다. 왕의 도시에서 일어난 민권운동이라니, 이 또한 비빔밥 문화라 하지 않을 수 없겠다.

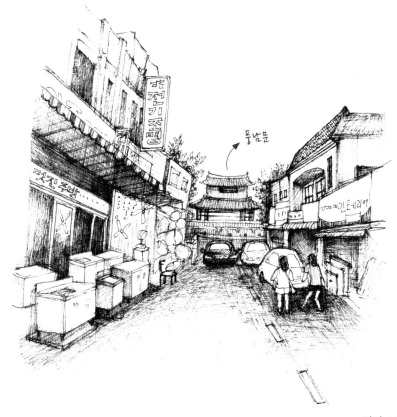

멀리 보이는 풍남문
전주객사 맞은편에서 걸어 나가는 길목 저편에 풍남문이 보인다.

3. 동학운동(東學運動)
: 조선 고종 31년(1894)에 동학교도 전봉준이 중심이 되어 일으킨 혁명으로 봉건사회의 억압적인 구조에 대한 농민운동으로 전라도·충청도 농민이 함께하였으나 청·일 양군의 진주(進駐)와 더불어 실패함. 이로 인해 일본이 조선에 깊게 관여 침투하는 계기가 됨.

4. 전주화약(全州和約)
: 농민군과 정부가 맺은 휴전화약. '농민군은 전주성에서 철수하고 농민군의 신변을 보장하고 폐정개혁안을 임금께 올린다.'는 조건으로 타협을 맺은 약속.

두번째 사건은,

한국 최초의 순교자 윤지충(尹持忠, 바오로)과 권상연(權尙然, 야고보)이 참수형을 당해 순교한 장소가 풍남문이다. 정조(正祖) 임금은 순교(殉敎)한 지 9일이 지나서야 그들의 시신을 옮기게 하였다. 게다가 호남의 첫 사도(使徒) 유항검(아우구스티노)을 능지처참하여 그의 잘려진 머리를 풍남문에 메달아 백성들에게 경각심을 불러 일으키게 하였던 아픔을 지니고 있는 곳이다. 그 이후에 풍남문 밖 성벽 돌을 전주부의 허가를 얻어 추춧돌로 삼고 지금의 전동성당을 지었다고 한다. 순교의 피로 지어진 전동성당과 순교의 현장인 풍남문은 천주교인들의 성지로 지금도 순례의 발길이 끊이지 않고 있다.

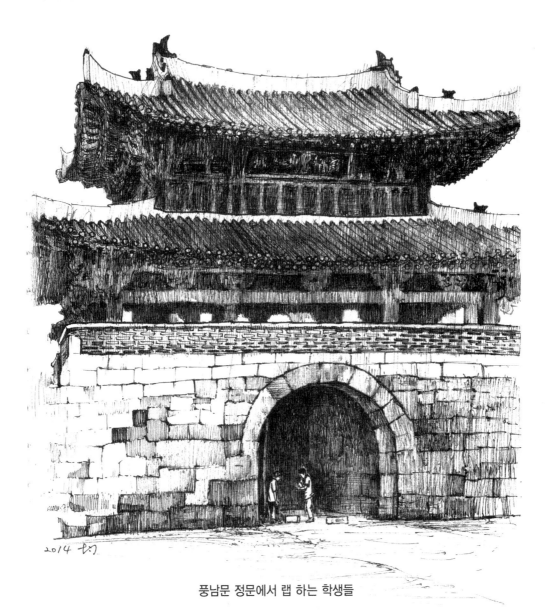

풍남문 정문에서 랩 하는 학생들

하늘도 슬픈 듯 비가 부슬부슬 조금씩 다시 내리기 시작한 호남제일성 풍남문 입구에선, 젊은 청년 둘이서 음악에 맞춰 흥겨운 랩을 노래하고 있었다. 그 젊은이들이 의식하고 한 행동이었는지는 모르겠으나 전통과 현대 문화의 만남으로 한국문화의 특징인 비빔밥 문화의 단면을 보는 것 같아 뿌듯했다. 리듬에 맞춰 몸을 흔드는 청년들의 생동감이 전해지는 그 모습이 오히려 슬픔을 간직한 풍남문과 제법 잘 어울렸다. 지금의 풍남문은 막힘 없는 차들의 흐름을 연결해주는 로터리로써 도로의 중심이 되고 있다.

탐방을 하다보니 전주 한옥마을 순례길을 안내한 지도 표지판은 이곳 풍남문 외 몇 곳에서만 볼 수 있어 아쉬운 감이 들었다. 항상 느끼는 거지만, 입식 관광지도 안내판이 곳곳에 세워져 처음 발걸음을 한 관광객들에게 아름다운 천년고도 전주 탐방의 꼼꼼한 길잡이가 되도록 했으면 좋겠다.

비오는 거리

3장. 조선의 고향

- 이성계의 본향, '풍패지향(豊沛之鄉)'

- 전주객사
- 기접놀이
- 경기전
- 전주사고
- 어진박물관
- 전주향교

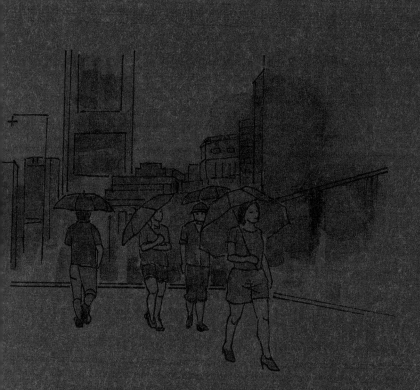

이제 화첩(畵帖)기행의 순서는 전주에서 조선의 역사를 그리는 장(場)이다.
전주에서 조선 건국의 주인공들의 흔적과 발자취를 따라가 보자.

전주객사(全州客舍)

전동성당(殿洞聖堂)을 지나 객사로 가는 길엔 고전과 현대의 어울림 속에 맛 집들이 즐비하다. 조선시대에는 각 중요한 고을마다 '객사'라는 곳이 있었다. 지금으로 말하자면 호텔 같은 곳이다. '객관'이라고도 불렸었다.

지금은 문화재로 남아있는 객사는 누구나 묵을 수 있었던 곳이 아니었다.

외국 사신이나 출장을 나온 관원이 방문했을 때 묵으면서 연회를 열고 전패를 모시고 궁궐을 향해 예를 올리거나 나라의 일이 생겼을 때 백성과 관원들이 모여 함께 의식을 행하던 곳으로 왕명을 받은 신하가 머물면서 교지를 전했던 바로 그런 곳이다.

객사는 그 기능상 중앙에서 파견한 관료가 주재하는 곳이면 거의 빠짐없이 지어져 전국적으로 상당수에 달했을 것이다. 그러나 오늘날 남아 있는 것은 아주 적고, 그나마 본래의 모습을 제대로 지닌 안변객사, 성천객사 등은 북한에 위치하여 가볼 수 없는 실정이다. 2000년 현재 지방유형문화재로 지정된 객사로는 부산의 다대포, 전북의 흥덕·순창, 경북 안동의 선

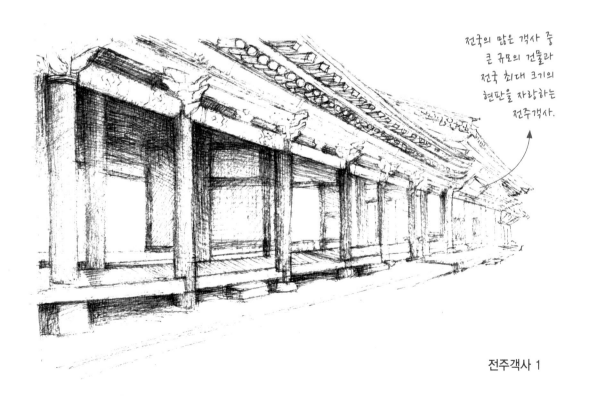

전국의 많은 객사 중
큰 규모의 건물과
전국 최대 크기의
현판을 자랑하는
전주객사.

전주객사 1

성현, 경남의 장목진 객사 등을 비롯하여 여럿이 있으며, 보물로 지정된 것으로는 전주객사와 여수 진남관(보물 제324호)이 있다. 전주객사는 전라북도 전주시 완산구 중앙동에 있는 조선 전기의 건축물로 보물 제583호로 지정되어 있으며 명나라 난우(蘭嵎) 주지번(朱之蕃)[1]이 익산에 있는 은인 표옹(瓢翁) 송영구(宋英耉)[2]를 만나러 가는 길에 전주에 들러 '풍패지관(豊沛之館)'이라는 글을 남겼다고 한다. '풍패(豊沛)'는 중국 한나라를 건국한 유방(劉邦, B.C. 247~195)의 고향이었던 것에서 유래한 것으로 건국자의 고향을 의미하는 말로 이성계의 본향(本鄕)이라고 빗대어 표현한 글이다.

현재의 전주 풍패지관은 젊은이들에게 만남의 장소로도 각광을 받고 있으며, 시민들 누구나 와서 즐길 수 있도록 열린 공간으로 개방되어 한껏 그 옛날의 향취를 맛볼 수 있는 곳이다.

1. 난우 주지번(蘭嵎 朱之蕃)
: 명나라 문인이자 관료, 만력 23년(1595) 과거에 장원급제하여 예부우시랑(禮部右侍郎)에까지 올랐으며 시서화에 뛰어난 능력을 보였고 초굉, 황위와 함께 명나라 말 3대 문사로 꼽힘. 저서로는《봉사고(奉使稿)》가 있다. 1960 명나라 황손의 탄생을 알리기 위해 파견된 사신단의 정사로 조선에 왔었는데 이 사행은 이후 모범적인 사행의 예로 자주 거론될 만큼 많은 미담을 남겼다. 허난설헌(許蘭雪軒)으로 불리는 허균(許筠, 1569~1618)의 누이 허초희(許楚姬, 1563~1589)의 시를 중국에 소개한 사람으로 유명하다.

2. 표옹 송영구(瓢翁 宋英耉, 1556~1620)
: 1584년(선조 17) 친시문과(親試文科)에 급제, 승정원주서(承政院注書) 등을 지냈다. 1592년 임진왜란 때 도체찰사(都體察使) 정철의 종사관, 1597년 정유재란 때는 충청도 관찰사의 종사관이 되었다. 1593년(선조 26) 정철의 서장관(書狀官)으로 북경을 방문하게 되는데, 조선 사신들이 머물던 숙소의 심부름꾼이었던 주지번(朱之蕃)이 표옹에게 은혜를 입으며, 인연(因緣)의 끈을 맺는다.

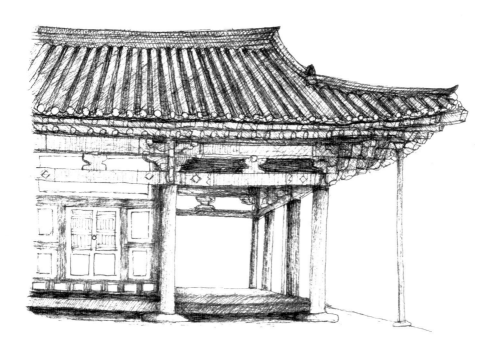

전주객사 2

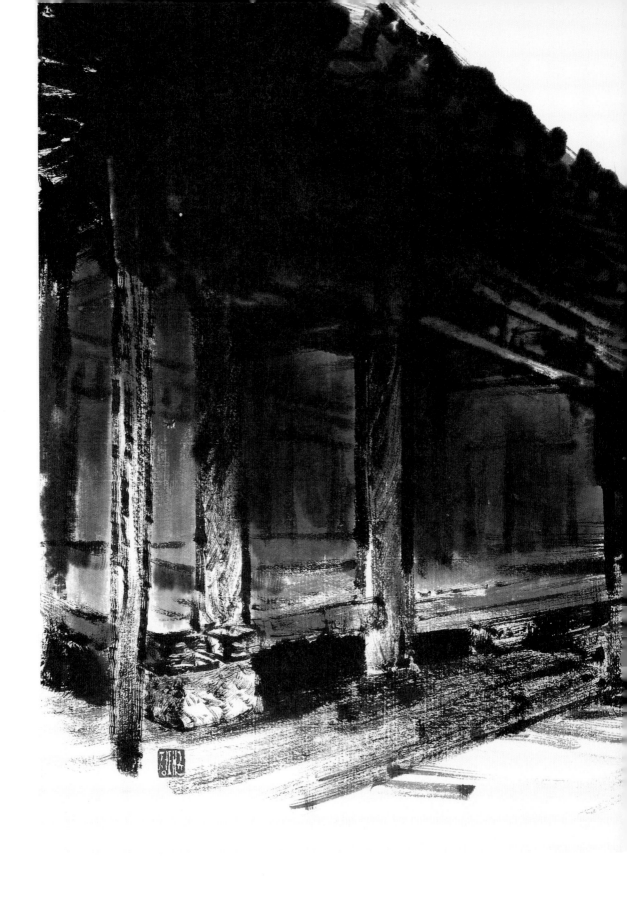

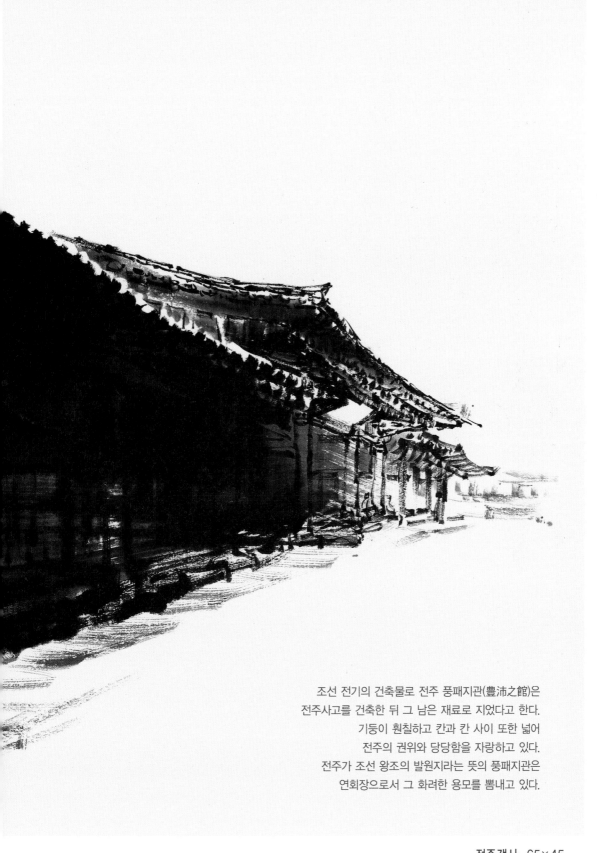

조선 전기의 건축물로 전주 풍패지관(豊沛之館)은
전주사고를 건축한 뒤 그 남은 재료로 지었다고 한다.
기둥이 훤칠하고 칸과 칸 사이 또한 넓어
전주의 권위와 당당함을 자랑하고 있다.
전주가 조선 왕조의 발원지라는 뜻의 풍패지관은
연회장으로서 그 화려한 용모를 뽐내고 있다.

전주객사 65×45

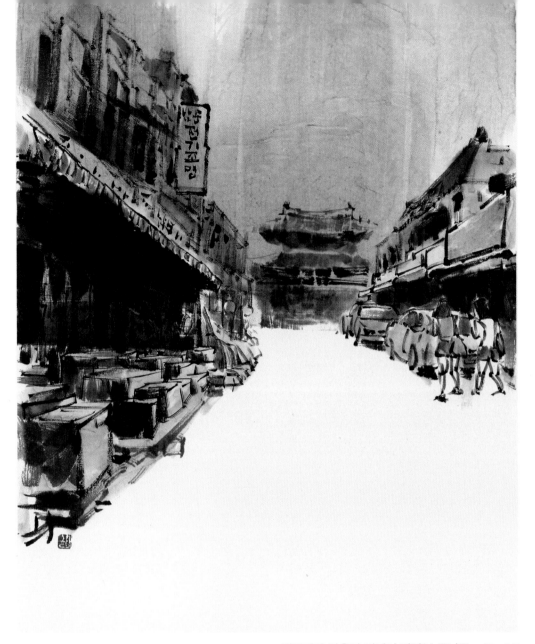

전주객사 맞은편 길에서 바라본 풍남문 45×65
'삼미당' 식당에서 걸어 나가는 길목 저편에 풍남문이 보인다.

풍패지관의 옆으로 객사(客舍)길이라 붙여진 길은 옛 모습을 전혀 볼 수 없어 안타깝지만, 지금은 쇼핑가로 젊은이들에게 인기 있는 패션거리, 영화의 거리로 전주의 명동이라 불리워지고 있다.

금강산도 식후경, 배꼽시계가 점심때임을 알려와 찾은 곳은 객사 맞은편 골목에 있는 '삼미당'이란 전주비빔밥집이었다. 이미 줄이 길게 늘어서 있었다. 배가 너무 고팠던지라, 긴 줄이 나의 인내심을 시험하는 듯 했지만 맛과 멋을 먹는 즐거움을 기대하며 긴 줄 끝에 선다.

맛있는 전주를 대표하는 비빔밥으로 에너지를 충천시킨 후 다시 기행에 나서야겠다.

기접(旗接)놀이

다시 한옥마을의 중심도로인 태조로를 향해 발길을 돌린다. 조선조 태조 이성계를 기념하여 '태조로'로 이름 붙여진 길이다. 사람들에게 이미 널리 이름이 알려져 있는 대표길이다. 입구에 다다르니 장수를 뜻하는 돌 거북이 등위에 세워진 표지석이 눈에 띈다.

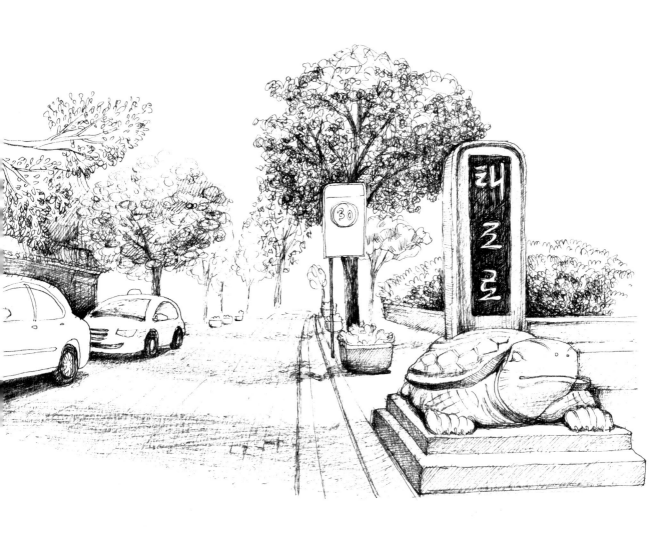

태조로 표지석

태조로 초입 남창당 한약방

태조로 초입에 앉을만한 곳을 찾아 그림을 한 장 그린다. 그리는 내내 경기전 앞에 모여 있는 많은 사람들이 궁금하다.

서둘러 가보았더니 마침 경기전 앞에서는 '기접놀이'가 재현되고 있었다.

청연루 앞에서 시작하여 풍악대의 농악에 맞춰 한옥마을 거리행진을 끝으로 경기전 앞에서 펼치는 기(旗)싸움 놀이이다.

전주 기접놀이(용기(龍旗)놀이)는 칠월 칠석이나 백중날[3](음력 7월15일)에 풍년을 맞아 이웃 마을 주민들과 함께 어우러지면서 각 마을의 단결을 위해 용기(龍旗)를 가지고 전주천변에 집결하여 한바탕 벌이던 일꾼 중심의 민속놀이다.

기접놀이 묘기에는 기 펼치기, 기 높이 들기, 내려 깔기, 파도타기, 마당 쓸기, 그네받기, 이마놀이, 어깨놀이, 기 나발, 용기 춤 등이 있다. 둘러싸인 풍악대의 흥겨운 가락에 맞춰 기를 든 장정들이 행진을 한다. 풍악대의 가락이 멈춘 후 농기를 든 장정들이 하나씩 나와 서로 번갈아가며 묘기로 신경전을 벌인 후, 본격적인 경기가 시작된다. 장정의 몇 배나 되는 깃발과 깃대를 자유자재로 휘날리며 깃발끼리 부딪히고 짓누르며 상대의 기를 땅에 닿게 하거나 깃발 꼭대기의 치장을 꺾어, 승자와 패자를 가리는 경기로 힘과 고난도의 기술이 필요한 남성미가 넘치는 신명나는 놀이 한마당이었다. 경기 내내 관람객 모두가 주변을 잊은 채 흥미진진하게 집중하는 모습들이 얼마나 긴장감 넘치는 경기인가를 알 수 있게 한다.

한옥마을에서는 기접놀이 거리 공연을 비롯해 어진봉인행렬, 혼인 퍼레이드 등 운 좋으면 마주치는 무료관람 길거리 행사들이 많다. 특별한 날의 행사가 아니라 방문한 사람이라면 모두가 꼭 볼 수 있게 적어도 하루에 2번 이상의 거리 공연으로 놓치지 않고 함께 즐길 수 있는 체험의 마당이 되도록 했으면 좋겠다.

3. 백중(百中)날

: 백종(百種), 망혼일(亡魂日), 중원(中元)이라고도 하며 음력 7월 15일 과실과 소채(蔬菜)가 많이 나와 백 가지 곡식의 씨앗(種)을 갖추어 놓았다 하는데서 유래된 날로 여름철 휴한기에 천신의례 및 잔치와 놀이판을 벌여 지루함과 쇠약해진 건강을 회복하고자 함. 음식과 술을 나누어 먹으며 백중놀이를 즐기며 하루를 보내는 농민을 위한 여름철 축제.

기접놀이 거리공연

특히 외국인 관광객에게는 이와 같은 전통놀이가 독특한 동양의 신비로움을 진하게 느낄 수 있는 좋은 기회이므로 공연 횟수를 늘려서라도 꼭 한 번 경험하게 했으면 한다.

그들에게 짙은 한국의 인상을 갖게 함으로서 자국으로 돌아가 지인들에게 아름다운 '천년고도 전주'의 경험을 토대로 자연스레 소개할 수 있는 기회를 만들어줘야 하며, 이로 인해 많은 관광객이 찾고 또 찾는 도시로 전주가 세계 최고의 관광지로 자리매김하는 기회로 삼았으면 좋겠다. 이것이 요즘 말하는 스토리텔링 마케팅 아니겠는가.

한국 하면 떠오르는 '왕의 도시' 전주를 탐하게 하라.

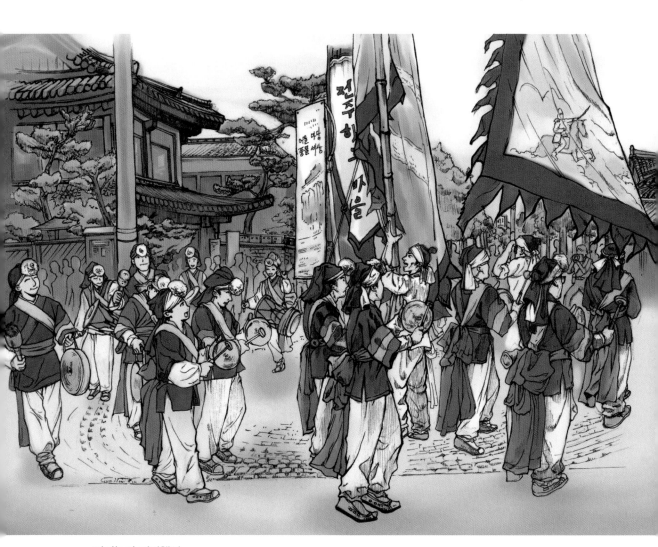

기접놀이 거리행진

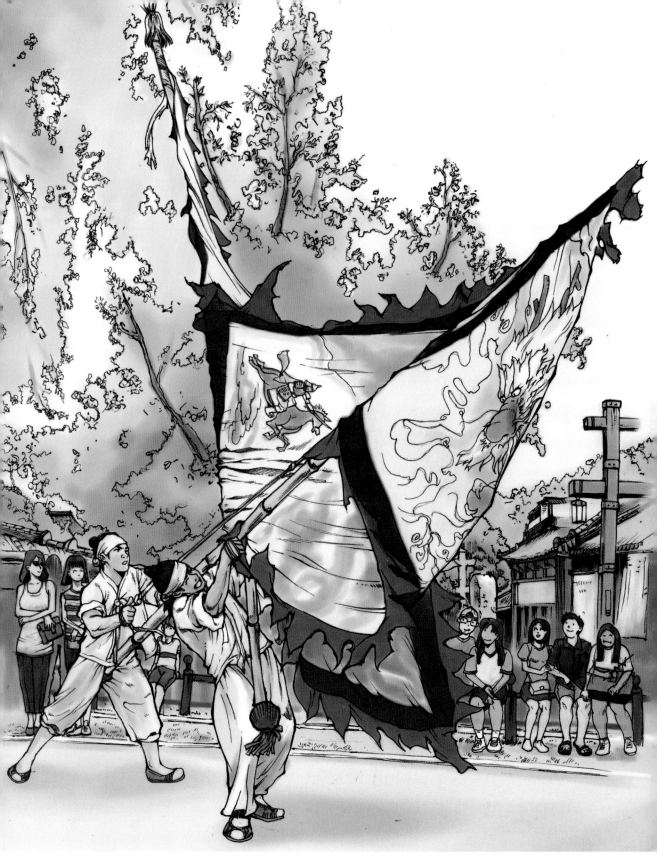

기접놀이 기싸움 장면

경기전(慶基殿)

기접놀이가 막 끝난 경기전 앞마당은 아직도 힘 있게 펄럭이며
휘날리던 용기(龍旗)의 여운이 살아서 활기가 넘친다.

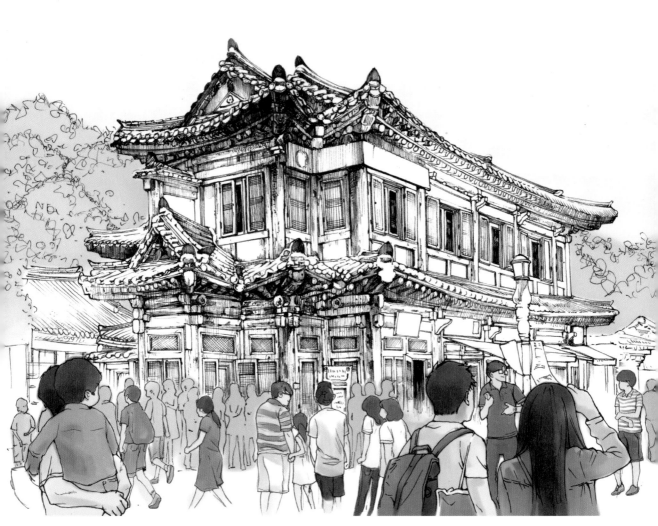

경기전 앞 한옥마을거리

태조로에 들어서면 경기전 입구에 세워진
전북유형문화재 제222호인 '하마비(下馬碑)'를 볼 수 있다.

경기전 앞 하마비
경기전이 조선왕조의 상징인 태조어진을 봉안한 곳이어서
이러한 곳의 수문장의 위력은 대단했을 것이라 짐작된다.

어느 누구든 이 앞을 지날 땐 말에서 내려야 하고, 아무나 출입을 금한다는 뜻의 "지차개하
마 잡인무득입((至此皆下馬 雜人毋得入)"이란 문구가 또렷하게 새겨져 있다. 경기전 하마비는
판석 위에 비를 올리고 전설 속의 동물인 해태 암수 두 마리가 등으로 판석을 받치 고 있는
데 어디에서나 볼 수 없는 특이한 형태의 비각이라고 한다. 조형적인 가치 뿐만 아니라 내용
적인 측면에서도 경기전이 어떤 곳인가를 간접적으로 보여주며 왕의 권위와 위엄을 느끼게
하는 상징물이다.
하마비를 뒤로 하고, 조선의 건국자 이성계를 만나러 경기전으로 들어간다. 경기전은 조선왕
조의 발상지 전주에 세운 전각 사적 제 339호로 태조 이성계의 초상화(肖像畫)를 보관하기
위해 지어진 건물이며 국내 유일의 어진(御眞) 박물관으로 6명 왕들의 어진이 모셔져 있다.

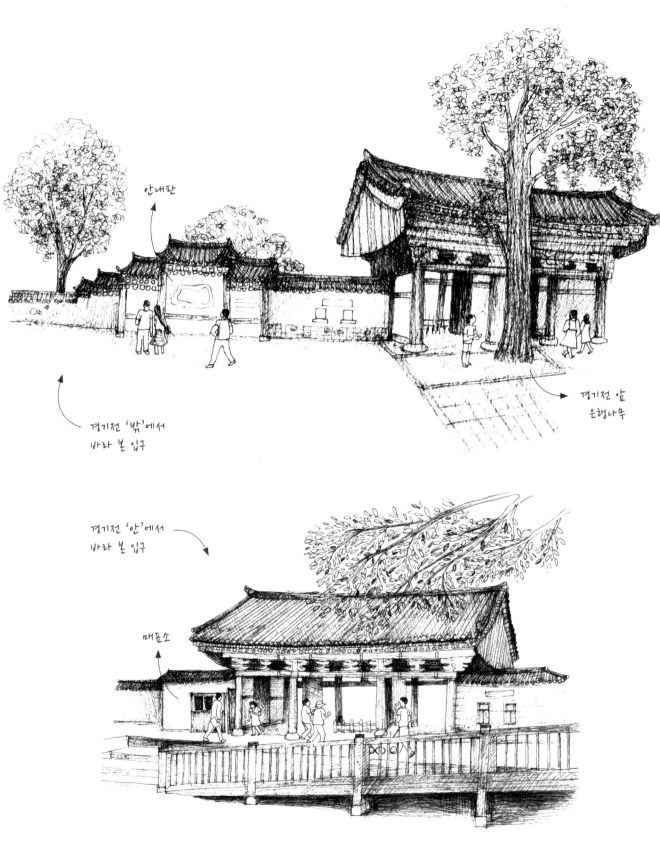

안내판

경기전 '밖'에서
바라 본 입구

경기전 앞
은행나무

경기전 '안'에서
바라 본 입구

매표소

경기전 입구

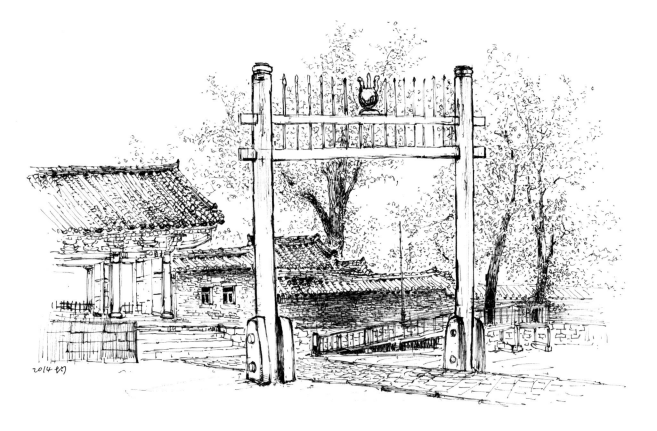

경기전 입구 홍살문

조선왕조의 상징인 경기전 입구를 지나자 신성함을 나타내고 축복을 기원하는 붉은 홍살문[4]이 보인다. 홍살문 주변으로 키가 큰 느티나무 숲이 우람하다. 오랜 세월의 흔적인듯 나무 밑둥에 듬성듬성 끼인 이끼가 시간의 흐름을 느끼게 한다. 따가운 햇살 아래 이는 바람결에 나뭇잎들은 간직해 왔던 지난 이야기들을 쏟아내려는 듯 바람에 출렁인다. 나무 그늘에 앉아 지난 역사가 드리워진 풍경을 도화지에 그려낸다.

빽빽하게 하늘을 메운 건물 숲에 묻혀 있었던 현대인들이라면 누구나 이곳에 들어서는 순간 눈 앞에 펼쳐진 드넓고 높은 하늘과 어우러지는 향토 짙은 전경에 숨통이 트이는 경험을 하게 된다. 맑고 푸른 하늘을 눈에 담을 수 있게 해주는 낮은 기와지붕과 아담한 돌담이 둘러져 있는 뜨락. 포근한 시골 고향에 온 것만 같았다. 곳곳에 왕의 위엄이 묻어나는 곳이였지만, 머무는 동안 마음이 편했던 곳으로 기억이 남는 경기전이다.

4. 홍살문

: 둥근 기둥 두 개 위에 지붕 없이 화살 모양의 나무를 나란히 세워 박아 놓은 중앙에 태극 문양이 그려져 있는 문. 궁전, 관아, 능, 묘, 원 등의 앞에 세우던 붉은색의 나무문으로 홍전문(紅箭門) 또는 홍문(紅門)이라고도 하며, 길상(吉祥), 축복, 경의의 뜻이 내포되어 있음.

경기전 소나무 49×70

역사를 새겨 넣은 화첩을 들고 태조 이성계를 만나기 위해 자리를 털고 일어섰다.

홍살문, 외삼문, 내삼문을 지나 태조의 어진을 모신 정전(보물 제 1578호)으로 가는 마당 중앙엔 '신도(神道)'라고 적혀 있는 팻말이 있다. '신의 길'로 오직 왕만이 걸을 수 있다는 길이다. 즉 태조만이 걸을 수 있는 길이다. 방문한 많은 외국인들이 길을 건너기 위해 이리저리로 가로질러 다닌다. 이 작은 길이 역사적으로 큰 의미가 있는 다른 문화재에 묻혀 누구나 아무 생각 없이 지나칠 수 있고 눈에 띄지 않을 수 있는 것일 수도 있지만, 이 길에 재미있는 이야기를 부여해 눈에 잘 띄는 착한 안내판을 설치하고, 관련된 이벤트를 가진다면 내국인은 물론 외국 관광객의 흥미와 관심을 불러 일으키기에 충분한 소재가 될 수 있을 것이다. 이 작은 길로 인해 우리나라만이 가지고 있는 독특한 전통문화 정신이 그들에게 깊게 파고들어 때때로 이곳의 추억을 떠올리며 자연스럽게 다시 찾게 하는 하나의 관광문화 콘텐츠로 탄생시켰으면 한다.

건국을 뜻하는 파랑색 어의를 입은 태조 이성계의 어진을 보면 키가 180cm에 달했다는 그의 풍채와는 걸맞지 않게 얼굴은 작고 자상하고 곱상한 이미지다.

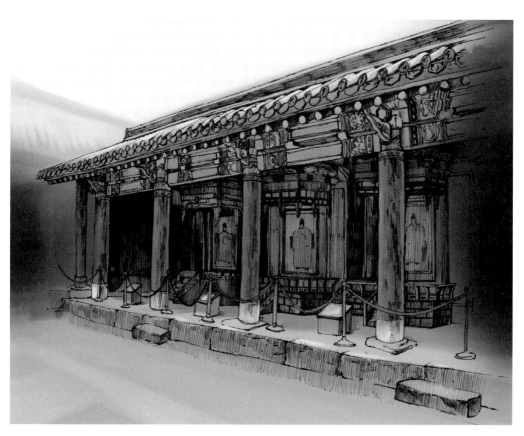

경기전 어진초상화

태조 이성계와의 공감 있는 조우를 끝내고 전주사고를 향해 정전의 오른쪽 문을 나선다. 길 양쪽으로 대나무가 울창하게 숲을 이뤄 컴컴할 정도다. 많은 사람들이 포토존으로 삼고 사진 찍을 타임을 기다리며 바쁘게 셔터를 눌러대는 곳이다. 도복에 긴 칼 옆에 차고 도를 연마하는 도인의 기품 있는 발걸음으로 통과 해야만 할 것 같았던 대나무 숲길이었다. 한국전통의 미와 법도가 전해지는 경기전에서 몸과 마음을 정갈하게 다듬어본다.

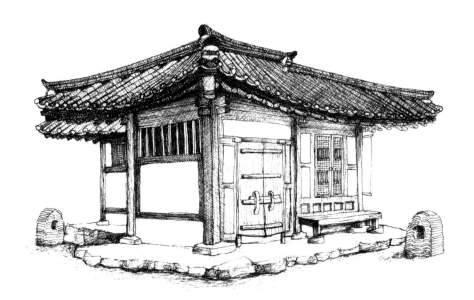

경기전 내부 부속건물

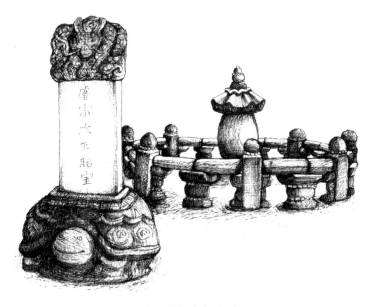

예종대왕 태실 및 비

전주사고(全州史庫)

전주사고에는 태조대부터 철종대에 까지 총 25대 472년간 조선의 역사를 연월일 순서에 따라 기록한 888책(1,892권)에 이르는 방대한 역사가 봉인되어 있는 곳이다. 정치, 사회, 경제, 문화 등을 비롯해 천문, 풍습에 이르기까지 조선 사회의 제반 모습이 총망라 되어 있다. 조선왕조실록은 조선을 이해하는 기초적 사료이며 우리나라 인쇄의 전통과 높은 문화 수준을 보여주는 역사서로 유네스코 세계기록 문화유산에 등재되어있다. 내부로 들어가 보니 종이 만드는 법부터 한 권의 실록이 되기까지 자세하고 쉬운 설명으로 조선의 역사가 한 손에 잡힐 것만 같다.

전주사고

사고(史庫)에서 서적을
점검하여 축축한 책은
바람을 쏘이거나
햇볕에 말리던 일을 맡아보던
별감(別監)인 포쇄별감의
조선왕조실록을 보전시키기 위한
눈물겨운 노력이 돋보이는 곳이다.
올곧은 역사를 기록, 보존해 온
조상들의 숨결이 느껴지는 이곳은
우리나라가 기록의 나라로서
유네스코 세계기록유산 세계 5위,
아시아 1위라는 명예를 안겨다 주었다.

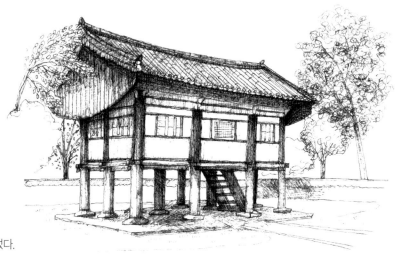

1592년 임진왜란이 일어난 뒤 왜군의 침입에도 불구하고 유일하게 전주사고에 보관되었던 실록과 고려사 등만이 무사히 남아 있다. 이렇게 역사를 보존할 수 있었던 것은 나라를 사랑하는 충성심이 깊은 백성들의 노고가 있었기 때문이다.

왜군이 전주를 공격 목표로 금산에 진입한 그때 경기전 참봉(參奉) 오희길(吳希吉)[5]이 태조의 영정과 사고의 실록들을 왜군으로부터 안전한 곳으로 옮길 방법을 고민하며 함께 할 사람을 찾고 있었다.

5. 경기전 참봉 오희길(慶基殿 參奉 吳希吉, 1556~1629)

: 조선중기의 문신으로 경기전 참봉, 사근도찰방(沙斤道察訪), 태인 현감(泰仁 縣監) 등을 지냄. 1618년(광해군 10)에 위성공신(衛聖功臣)에 녹훈되었다. 그 뒤 전쟁의 참화를 수습할 쇄신책과 인심수습을 상소하였으며, 후릉참봉(厚陵參奉)을 거쳐 1592년 임진왜란이 일어나자 전주의 경기전 참봉(慶基殿 參奉)으로서 태조의 어진(御眞)을 비롯한 제기(祭器)와 역대 실록을 내장산에 숨겨 보전하였다. 저서로는 『도동연원록(道東淵源錄)』이 있다.

그러던 중 고을의 명망 있던 선비, 당시 56세였던 노령 손홍록[6]에게 나라의 역사가 끊어지지 않도록 안전한 보관을 위해 뜻을 함께 하기를 간곡히 청한다. 이를 흔쾌히 승락한 선비 손홍록이 주변 친인척 30명을 모아 어용과 실록을 정읍군 내장산의 은봉암으로 옮겼다가 하루 뒤에 다시 산중 깊숙이 들어가 용굴암으로 피난시켜 전쟁이 끝날 때까지 안전하게 보관하였다. 이들 덕분에 오늘날 우리들은 소실될 수 있었던 우리의 뿌리인 귀중한 역사를 이어가며 간직할 수 있게 되었다는 숨은 이야기이다. 그들의 노고에 감사의 마음을 갖게 된다.

사고 안에는 포쇄방법과 포쇄별감에 대한 설명판이 있었는데 포쇄는 보관에 알맞은 적정한 온도를 맞춰준다거나 해주는 장치가 없던 그 시대에 책을 보관하는 방편이었다. 눅눅해진 사고안의 실록 등 서적을 해가 좋은 봄 가을날, 햇볕에 내다 널어 눅눅함을 없애고 소독하듯 주기적으로 행했던 행사를 말하고, 이런 일을 맡아 관리하던 직책이 포쇄별감이다.

6. 손홍록(孫弘祿)
: 조선중기의 문신. 본관은 밀양. 부제학(副提學) 비장(比長)의 증손 이항(李恒)의 문인이다. 1592년 임진왜란이 일어나자 경기전 참봉 오희길과 함께 국왕의 어영(御影)과 역대의 전주사고 소장 실록을 내장산 용굴암에 옮겨 보관보전 하는데 기여함. 의주 행궁으로 왕을 찾아가 중흥6책의 시무책을 건의하여 포상을 받고 별제에 임명되었다.

어진박물관(御眞博物館)

경기전 내부 돌담

어진박물관으로 옮기는 발걸음 내내 주변의 나무와 아늑한 돌담이 여행의 피곤을 풀어준다. 어진박물관은 태조어진과 어진봉안관련유물을 영구보존하기 위해 지어진 국내 유일의 어진전문박물관이다. 기와집으로 지상, 지하 2층으로 어진실, 역사실, 가마실로 구성되어 있다.

지하로
들어가는 입구

어진박물관

가마실에는 어진행렬의 모습이 닥종이를 이용한 모형으로 재현되어 있다.
태조의 어진을 서울 한양으로부터 전주 경기전으로 뫼시러 예를 갖춰 옮겼던 봉안행렬이다.

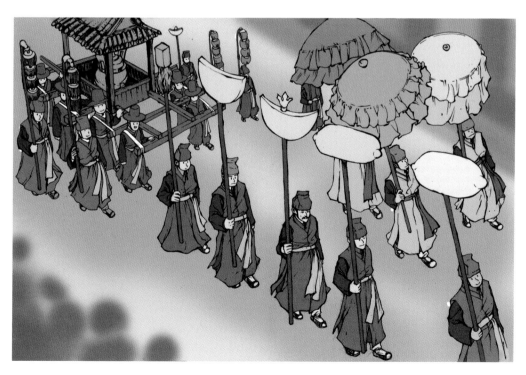

태조어진행렬

전주시에서는 일년에 한 번 어진행렬 재현행사를 하고 있는데, 하루에 두어 차례 열리는 행사로 전환하여 문화콘텐츠로 만들 필요성을 느낀다. 체험과 공연 등으로 역사가 쉬워지는 박물관에는 가족 단위 관광객 뿐만 아니라 남녀노소 모든 사람들의 사랑을 받고 있다. 역사에 관심이 없는 사람일지라도 새로이 쉽게 역사를 배울 수 있는 강추 장소이다.

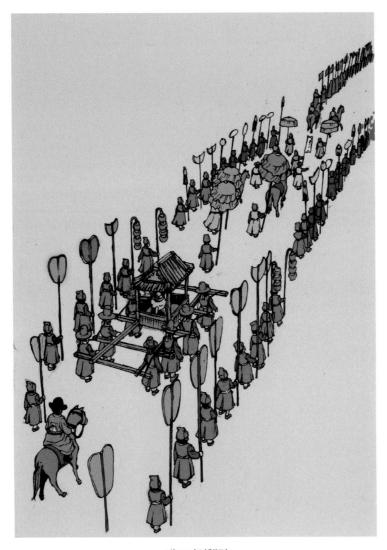

태조어진행렬

그 외 경기전 정전에서 거행되는 제사를 위한 건물로, 수복청, 경덕헌, 마청, 서재. 동재, 제기고, 어정, 용실, 전사청, 조병청, 10개의 부속채가 있다.

전주향교(全州鄉校)

'느림'을 지향하고 강조하는 동양의 전통사상에 걸맞는 '슬로 시티'를 나타내는 달팽이 안내판에 따라 느긋하고 여유로운 마음으로 향교로 향한다. 느린 발걸음으로 걷는 길목에는 예쁜 찻집들과 먹거리 집들이 잘 어우러져 있었다.

향교

향교입구 만화루

향교에 도착하자, 향교입구 만화루(萬化樓) 왼쪽에는 효자 죽정(竹亭) 박진(朴晉)의 효자비가 있었는데 박진의 아버지가 병환으로 눕자 벼슬을 그만두고 고향으로 내려가 부친을 극진히 수발하였다는 내용의 안내문이었다. 효의 근본이 퇴색되어져 가고 있는 효의 상실 시대에 살고 있는 나는 효성(孝誠)에 대해 다시 한 번 생각하고 나의 효성을 점검해 보고 반성하는 시간이 되었다. 박진의 효자비 앞에서 각자의 효성지수를 메겨 보는 효성심을 깨우는 유익한 시간을 가져보자.

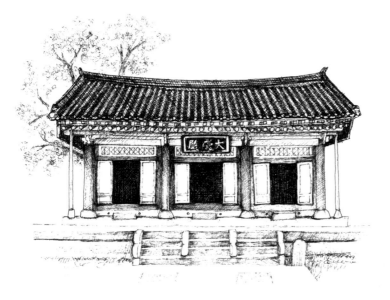

대성전(大成殿)

향교는 지금의 중고등학교에 해당하는 조선시대 교육기관이다.

대성전과 명륜당(明倫堂)[7] 앞뜰에는 약 400여년이나 된 은행나무가 암수 각각 2 그루씩 심어져 있는데 벌레를 타지 않는 은행나무처럼 유생들도 건전하게 자라 바른 사람이 되라는 의미가 담겨져 있다고 한다.

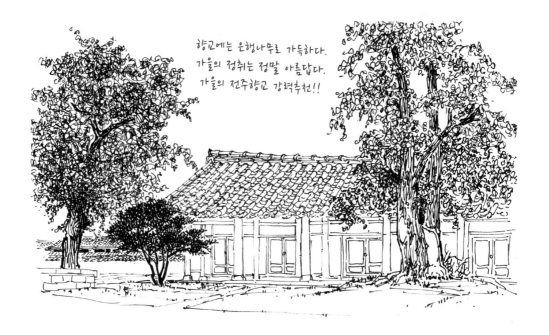

향교에는 은행나무로 가득하다. 가을의 정취는 정말 아름답다. 가을의 전주향교 강력추천!!

향교 은행나무

은행나무는 어떤 나무일까 문득 궁금하여 검색을 해보니 침엽수로 암수 딴그루이고 추위, 공해와 화재에 강한 나무이며 꽃말은 장수, 정숙, 장엄, 진혼이라고 한다. 은행나무의 열매와 잎은 사람에게 중요한 약재로도 쓰이니 하나 버릴 것이 없는 참 여러모로 이로운 나무이다.

7. 명륜당(明倫堂)

: 인간사회의 윤리를 밝힌다는 뜻으로, 『맹자』 등문공편(滕文公篇)에 학교를 세워 교육을 행함은 모두 인륜을 밝히는 것에서 유래한 것으로 성균관의 유생들이 글을 배우고 익혔으며, 또한 왕이 직접 유생들에게 강시(講試)했던 곳.

조선시대 양반자제의 교육을
담당하기 위해 나라에서 세운
학교인 향교는 사적 제 379호로
대성전(大成殿)을 비롯하여
만화루(萬化樓), 외삼문, 동무와
서무, 명륜당, 장판각, 계성문,
계성사, 일월문(日月門) 등
16동과 인근의 양사재가
포함되어 있다.
세종 23년 경기전 근처에 지었다가
전주 서쪽의 화산 기슭으로 옮겨졌으며
석학명현(碩學名賢)들의 위패를 모신 곳이기도 하다.
명륜당을 중심으로 유교예절교육, 일요학교,
인성교육, 전통혼례 등 각종 행사를 하고 있다.
오늘은 참으로 청명한 대성전 하늘이다.

향교 내부

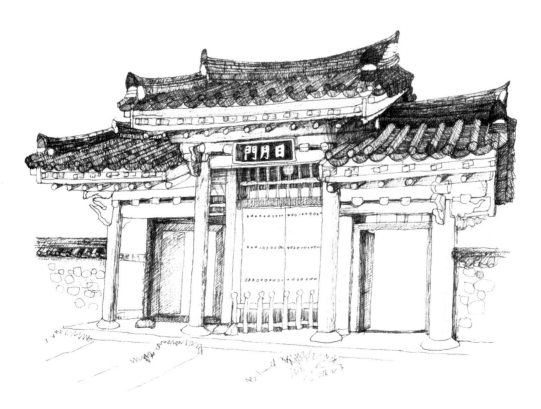

일월문(日月門)

알록달록 고운 한복을 빌려 입고 사진 찍기에 바쁜 관광객들 모습이
활기찬 대성전의 하루를 보여준다.

향교 한켠에서는 어르신들이 모여앉아
사물놀이 공연 준비를 하시는지,
아니면 유교 교육을 받고 계시는지
모여서 연습을 하고 계셨다.
그 모습이 여유롭고 한가로워
보는 마음이 편안해진다.

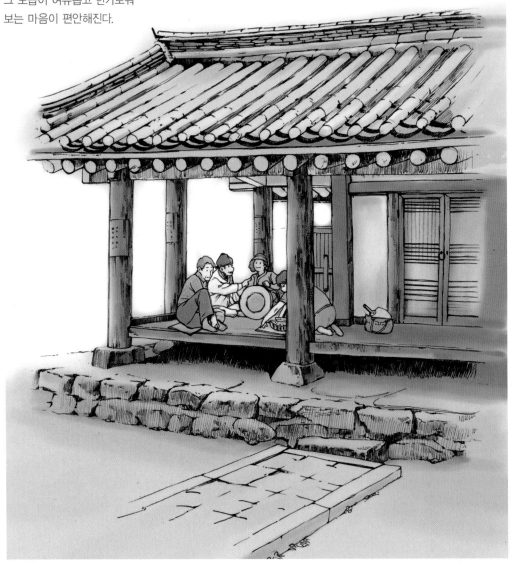

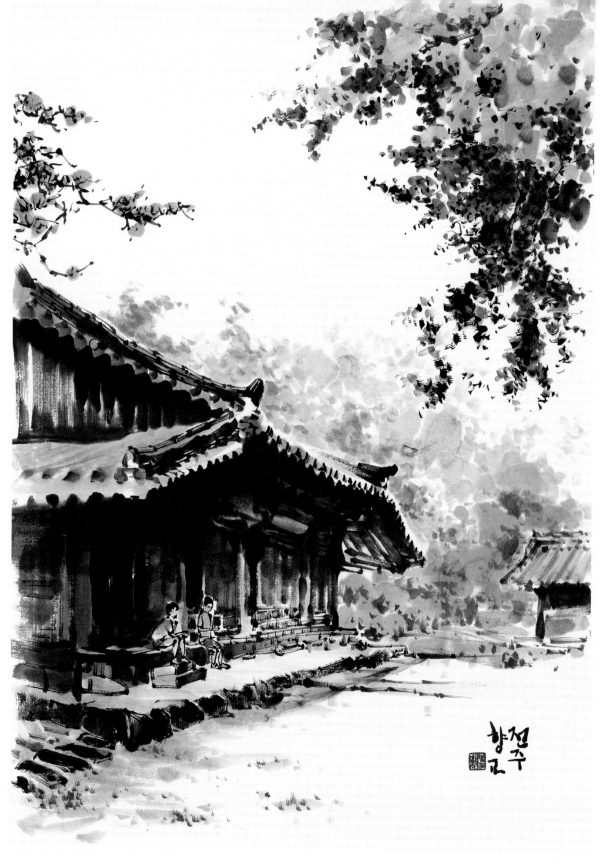

향교명륜당 49×70

4장. 찬바탕 전주

- 전주의 전통문화와 한옥마을

· 완판본문화관
· 한옥마을 골목길
· 부채박물관
· 문화마당과 전통공예품전시관
· 소리문화관
· 전주대사습놀이
· 여명카메라박물관

전주에서 그토록 유명한 한옥마을. 그 거리거리를 다니며 그려본다.

완판본문화관(完板本文化館)

향교 길 홍살문을 지나면 전주천변이 보인다. 그리고 그 길옆이 완판본 문화관이다.
차분하고 조용한 거리 향교 길을 지나 완판본문화관을 찾았다.
왕성했던 전주의 기록문화를 반영하는 출판문화를 재조명하기 위해
건립되었다는 완판본문화관.

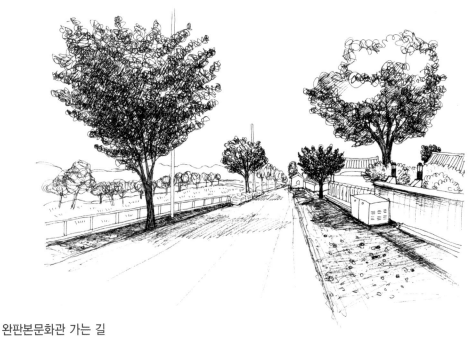

완판본문화관 가는 길

'완판본'은 전라도의 수도였던
전주(완산)에서 발간한
옛 책과 그 판본을 말한다.
조선시대 목판인쇄는 서울의 경판과
경기도 안성의 안성판, 대구의 달성판,
그리고 전주의 완판본이 있었는데
그 중 완판본은 그 판본의 종류나
규모 면에서 최고라고 알려져 있다.
즉 완판본은 전주에서 발간한 옛 책을 말하고,
경판본은 서울에서 발간한 옛 책을 말한다.

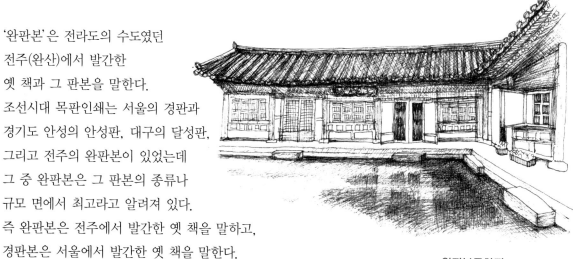

완판본문화관

사대부의 요청에 따라 문집과 많은 서적들이 출판되었고,
사간본이 250종에 이르며 조선후기에 들어서
대토지를 소유한 사람들의 경제적인 여유와 인쇄기술, 유통구조가 발달되면서
서민들의 요청으로 판매용 책인 '방각본(坊刻本)'이 많이 간행되었다고 한다.
'방각본' 인쇄 발달로 전주 지역의 서민문화는 상당한 수준으로 발전하였다.
이곳에서는 전시물을 직접 손으로 만져볼 수도 있으며, 체험도 가능해
그 시대 책이 만들어지는 과정을 알게 되어 새로웠다.
현대에 사는 문화인이라면 꼭 한 번 들러봄직하다.

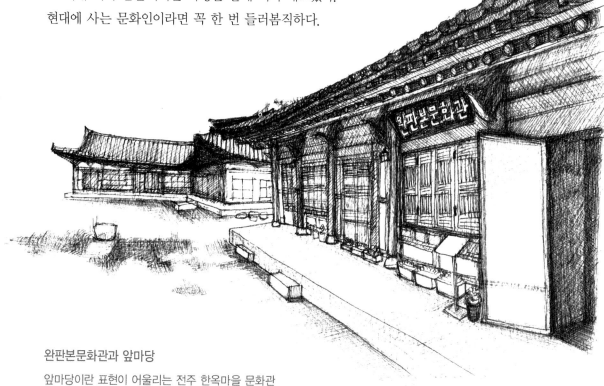

완판본문화관과 앞마당
앞마당이란 표현이 어울리는 전주 한옥마을 문화관

골목에 앉아서 한담을 나누시는 어르신들의 모습에서 삶의 여유를 느껴본다.

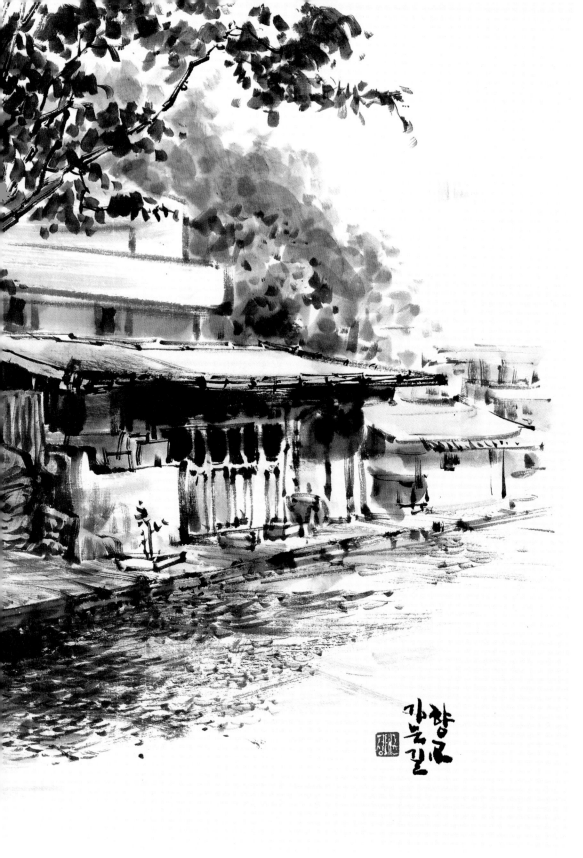

향교 가는 길, 은행나무 아래 거리 노인들 73×60

한옥마을을 여행하면서 자주 느끼는 거지만, 골목마다 종종 있는 문화관 등 볼거리가 멀지 않은 곳에 있어 시간의 여유를 가지고 발길 닿는대로 걸으며 할 수 있는 '골목 여행'에도 딱 좋은 한옥마을이다. 완판본 문화관을 나와서 다시 걷는 소박한 향교 길에는 사람들이 비교적 적어 한산하기까지 하다.

한옥마을 골목길

오랜만에 경험해보는 여유로운 산책에 설레기까지 한다.
길 양옆으로는 직접 체험해볼 수 있는 각종 공방들, 예쁘고 개성 가득한 카페,
전통한옥을 살린 음식점, 아기자기한 물건들을 파는 상점들,
오래된 간판의 쌀가게,
슈퍼, 사진관 등 깊숙이 감춰졌던 빛바랜 추억을
떠올리게 하는 풍경들이 정겹고 친근하다.

한옥마을 거리풍경

'슬로시티' 전주.
슬로시티란, 자연환경과 전통문화를 보호하고
여유와 느림을 추구하며 살아가자는 국제운동이다.
이탈리아에서 시작된 슬로시티 운동은
전통과 자연을 보전하면서 유유자적하고 풍요로운 도시를 만들어
지속가능한 발전을 추구해 나가는 것을 목표로 한다.

예쁜 인테리어로 단장한 카페

한옥 체험을 할 수 있는 민박집,
나즈막한 기와담장 벽에 가냘프게 걸쳐있는 넝쿨잎,
담장 밑으로 피어 오른 여름 꽃들,
걷고 있는 동안, 한옥과 조화로운
구경거리가 있는 골목들이 제각각 멋스럽다.

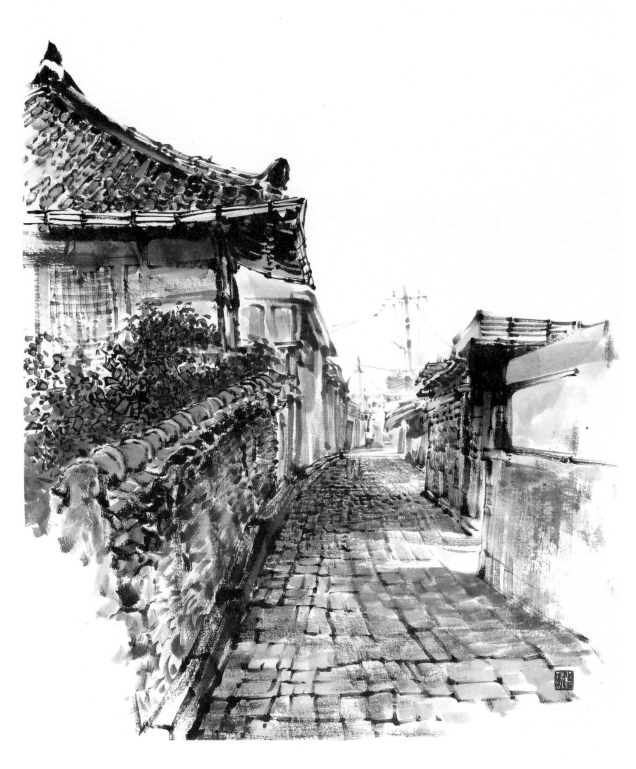

한옥마을 골목길 45×55

고즈넉하고 정결한 한옥의 아름다움과 예술이 공존하는 길.
한국의 미를 가장 강하게 느끼게 하는 향교 길이다.
울긋불긋 꽃들과 함께 가을이 물든 향교 길을 떠올려 본다.
다시 찾아와 걷고 싶어지는 길, 말 그대로 '숨길'이다.
가을이 오면 곱게 물든 이 길을 또 걷고 싶다.

연간 500만명 이상의 관광객이 다녀간다는 한옥마을답게
관광객의 숙박을 담당하는 전통한옥 숙박시설이 많다.
둘째 날에 필자가 묵었던 한옥은 "단경"이라 하는 곳이었는데
전통한옥의 특징과 미(美)가 잘 살아있던 아담한 한옥으로
조각을 전공했다는 주인의 눈썰미로
공간마다 아기자기하게 잘 꾸며져 있었다.
현대식으로 갖춰진 화장실은 깨끗하고 청결했다.

전통가옥의 정서가 그대로 살아있는 이곳 한옥의 숙소들은
저마다 안락함과 청결함으로 여행의 피로를 없애 준다.
숙소에 딸린 아담한 전통정원을 보고 있노라면 그 소박함에 마음이 편해지곤 했다.

한옥마을의 한옥체험 숙소들은 상업성을 띤 곳이지만
다른 관광지와는 다른 편안한 쉼터로 기억된다.
그리고 이러한 숙소들이 한옥마을 내의
관광자원들과 가까이 어우러져 위치해 있어서
문화재 탐방이 그만큼 편리하고 수월하다는 장점이 있다.
또 하나 재미있는 점은 상업을 목적으로 하는 건물들이지만,
그 자체가 한옥마을의 또 다른 진풍경을 불러일으켜
빼놓을래야 빼놓을 수 없는 볼거리 중 하나가 되었다는 점이다.

이러한 한옥마을 뒷길과는 반대로 한옥마을 태조로와 은행로는
인파로 발 디딜 틈이 없을 정도로 붐빈다.
주요 먹거리들이 밀집해 있는 곳이라서 더 그런 것 같다.
어딜 가든 북적이는 인파에 피곤해지기도 했지만,
누누히 말했던 것처럼 박물관이나 문화재가 가까이에 있어
어렵지 않고 힘들지 않게 관람할 수 있는 매력에 끌리는 곳이다.

향교 맞은편 좁은 골목이다. 어릴 적, 자랄 때에 뛰어 다니던 그 길이 생각난다.

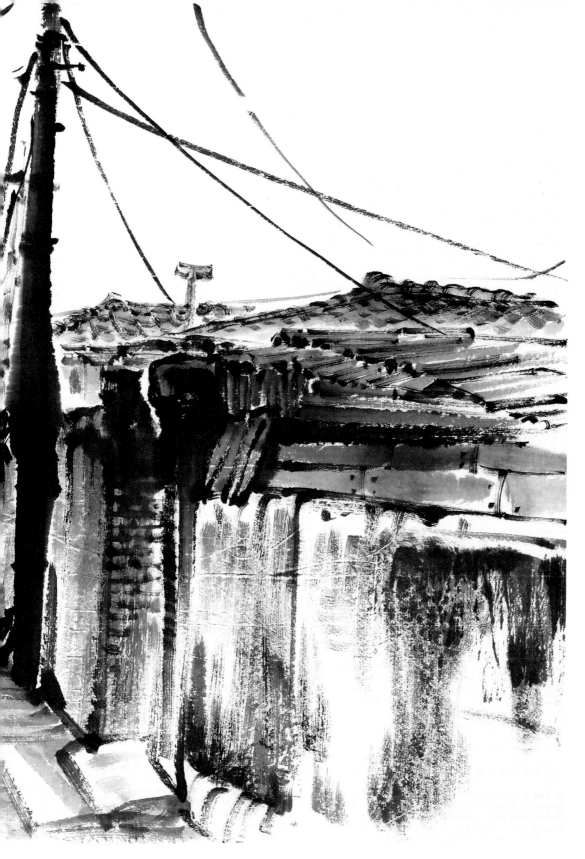

향교 맞은편 골목길 70×45

한옥마을 거리 줄서기

음식점마다 차례를 기다리는 사람들의 긴 줄이 종종 통행을 막곤 한다.

먹거리와 문화재가 함께 공존하는 역사탐방을 할 수 있다는 점이 한옥마을을 수많은 인파로
붐비게 했고, 이것들이 또한 한옥마을 여행을 하고 싶어지는 이유이지 않을까.

다시 한옥마을 거리풍경을 골똘히 되짚어보니 먹거리와 전통 문화와 붐비는 인파, 이 삼박자
가 안 어울릴 것 같았는데 참으로 잘 어울린다. 이젠 붐비는 인파가 없으면 뭔가 빠진 허전
함에 전주 한옥마을의 맛이 안 날 것 같다. 붐벼서 좋은 한옥마을이다.

일본이나 중국을 생각하면 그들만이 갖고 있는 누구도 흉내낼 수 없는 그 나라만의 독특한
문화의 향기가 있듯이, 전주하면 우리 전통문화인 과거와 현재를 잘 접목시킨 가장 한국적
이고 전주다운 먹거리와 전통미를 섞어 독특한 향을 잘 살려낸 한옥마을의 이미지가 떠오르
게 될 것 같다. 비빔밥처럼 잘 비벼져 또 다른 문화를 창출해낸 한옥마을에 애착이 간다.

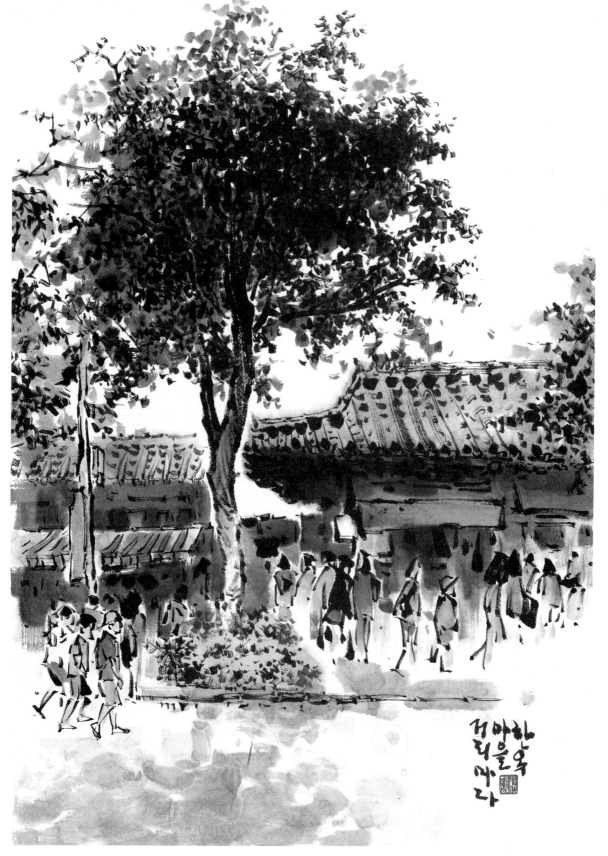

태조로 거리 풍경　45×65

부채박물관

한옥마을 이곳저곳을 구경하며 걷다보니 부채박물관에 도착했다. 전주는 비빔밥과 한정식, 콩나물국밥 등의 음식과 아울러 한지가 유명하다. 한지가 발달했기에 자연스럽게 부채도 오래 전부터 전주에서 성행했던 전주의 대표 전통문화이다.

부채 박물관

전주는 예로부터 바람의 땅이었다는 이야기 글이 눈에 들어온다.
바람의 역사를 가진 전주의 부채는 어떨까 궁금해진다.
'대나무와 종이가 혼인을 하여 자식을 낳으니 그게 바로 맑은 바람이다.'
부채를 재밌게 표현한 우리 선조들의 글이다.
요즈음은 더운 여름이라 해도 선풍기나 에어컨 등 기계의 발달로 부채가 필요 없어졌다. 선조들은 부채가 없는 여름은 상상도 못했을 것이다. 푹푹 찌는 날씨에 우물에서 차가운 물 한 두레박 퍼 올려 등에 끼얹어 한더위를 물리치던 그 시대에 부채는 여름철 필수 아이템이었다. 지금은 과학의 발달에 밀려 옛 물건이 되어 버렸지만 아직도 장식품으로써 많은 사랑을 받고 있다. 부채박물관 안에는 조선 시대의 부채 및 한국, 중국, 일본, 서양의 부채들이 시대별로 한 눈에 살펴볼 수 있도록 유형별로 잘 전시되어 있어서 그 종류와 기능을 잘 알 수 있었다.

부채가 완성되는 공정을 실물과 함께 전시된 코너와 직접 부채를 만들어 볼 수도 있는 체험공간도 마련되어 있어 부채에 대한 관심이 있는 사람들에게 좋은 학습의 장이 되고 있다.

오른손에 든 부채가 오직 바람을 일으켜 더위를 물리친 것만은 아니다. 한때는 권력을 상징했던 시절도 있었고 귀한 손님이 나라를 찾을 때 임금이 하사했던 선물 중의 하나였다.

부채박물관은 무형문화재 10호로 지정되어있다. 색이고운 단아한 아름다움을 지닌 부채. 모두 갖고 싶은 심정을 누르며 아름다운 부채의 매력에 빠져보는 좋은 시간이었다.

문화마당과 전통공예품전시관

태조로 쉼터에서 옆으로 좀 걸어 내려오면 '문화마당'이라고 야외무대가 설치되어있는 곳이 보인다. 그곳에서 사물놀이 공연도 하고, 판소리 공연도 하는데 언제나 무료로 관람할 수 있어 좋은 곳이다. 한옥마을 체험을 하면서 전통문화를 다양하게 체험해 볼 수 있는 곳. 전주 한옥마을만의 잘 차려놓은 관광밥상이다.

때마침 사물놀이 공연중이어서 한 자리 차지하

태조로 전주 공예품전시관 앞

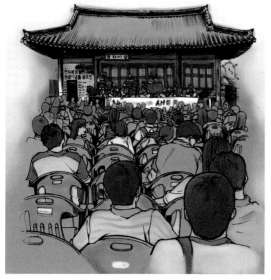

문화마당 사물놀이

고 앉아 사물 소리에 흥에 젖는다. 공연장 바로 옆으로 전통 공예품 전시관이 보인다. 한지공예품과 전통공예가 장인들의 작품과 생활공예품이 전시되어있는 곳으로 한국 전통공예의 미를 느낄 수 있는 곳이다. 상품구매와 제작체험이 언제나 가능한 전시관이다.

소리문화관

맛과 우리나라 전통 소리의 고장 전주는 예로부터 대사습놀이로 명창(名唱)이 나오기로 유명한 곳이다. 소리의 울림과 흔적을 느낄 수 있는 전주 소리문화관을 둘러본다. 소리문화관에 들어서자 놀이마당과 대청마루가 우선 눈에 들어온다. 시원한 물줄기와 연못 위 정자에 오르니 잔잔히 들려오는 판소리와 물소리가 어우러진 풍류가 마음의 여유를 갖게 한다.

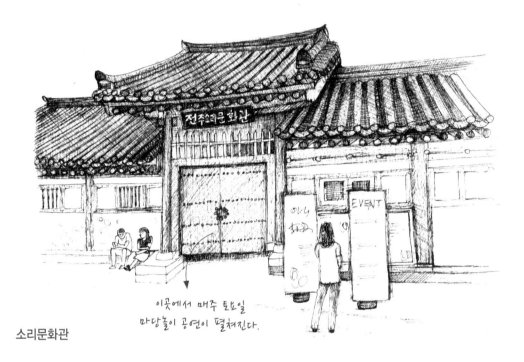

이곳에서 매주 토요일
마당놀이 공연이 펼쳐진다.

소리문화관

대청마루는 각종 공연이 펼쳐지는 공간이기도 하다. 전주 소리문화관은 전통 판소리문화의 보존과 창작활동 등을 지원하며, 판소리 공연 영상기록과 판소리 역사를 알게 해주는 전시실과 중요무형문화재 제5호 김연수제 춘향가 기능보유자인 전주태생 국창(國唱) 운초 오정숙 기념관이 있다.

소리문화관에서는 판소리 체험과 판소리 공연과 기획을 하고 있으며 장소대관도 가능하다고 한다. 작은 소리문화관이었지만 심청가, 춘향가, 흥보가, 수궁가, 적벽가 등 자세한 안내와 조선말기 신재효(申在孝)[1]가 지은 단편 가사인 광대가가 한지문에 쓰여져 있는 것을 볼 수 있었다.

1. 신재효(申在孝, 1812~1884)
: 조선후기의 판소리 이론가. 판소리작가. 한학에 뜻을 두고 공부하여 사서삼경(四書三經), 제자백가(諸子百家)에 통달한 신재효는 특히 음률에 조예가 깊어 가곡·가사·민요 및 양금을 비롯한 현악기에 정통하였다. 1876년(고종 13) 가뭄 때문에 굶주리는 고을 주민들에게 곡식을 나누어준 선행이 임금에게 알려져 통정대부(通政大夫)·가선대부(嘉善大夫)·절충장군(折衝將軍)이라는 명예 관직의 교지(敎旨)를 받음.

또한 전주소리문화관 놀이마당에서는 판소리, 가야금연주, 마당창극 등 다양한 공연이 밤낮으로 펼쳐지고 있으며 신명나는 풍물로 시작되는 공연들은 감동으로 관광객의 사랑을 독차지하고 있다. 그 외에 전주대사습놀이 역대 판소리 명창부 장원자를 소개하는 전시물이 있다.

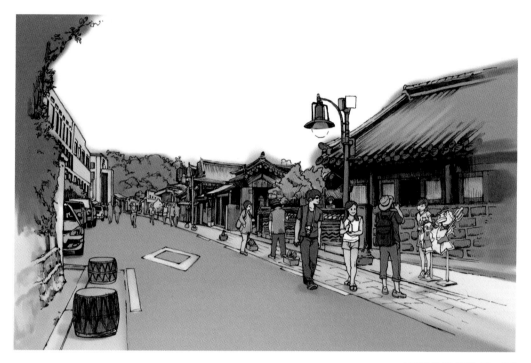

소리문화의 전당 앞 거리

전주대사습놀이

전주 전통문화 유산의 또 하나의 자랑거리는 소리에 있다. 이를 뒷받침하는 조선시대 명창의 등용문이었던 '전주대사습(全州大私習)놀이'는 영조를 전후한 시기에 전주부(全州府) 통인청(通引廳)이 관장한 행사로 광대를 초청하여 판소리를 듣고 놀던 동짓날 잔치에서 유래했다고 한다. 전주대사습놀이는 일제강점기에 강제적으로 끊겼었는데, 1975년 지역 인사들의 노력으로 그 맥이 다시 이어지게 되었다. '대사습'이란, '각지의 소리광대들이 각각 연마한 기예를 향상시킨다.' 라는 의미가 있다고 전해지고 있으며, 이때 주목받은 소리꾼은 벼슬을 받고 어전광대가 되었다. 어전광대가 되는 것보다 판소리의 고장 전주의 대사습에 참가하여 명성을 얻는 것을 더 명예로 여길 만큼 대사습놀이는 그 시대 최고의 명예와 권위를 지닌 행사임을 말해준다. 오늘날의 신인가수를 발굴하는 각종 TV프로그램과는 격이 다른 대회로 현재까지도 이어져 내려와 지금도 매년 열리는 전국적인 큰 행사이다. 대사습놀이는 지금까지 명창반열에 오른 많은 소리꾼들을 배출하는 명인명창의 최고 등용문이다.

여명카메라박물관

전주 한옥마을 안에(태조로 쉼터 근처) 위치해 있는 '여명카메라박물관'은 보석처럼 떠오르는 새로운 장소이다. 한 개인이 카메라와 사진에 대한 열정으로 하나하나 수집한 소장품들을 한 자리에 모아 개관한 곳으로 우리가 쉽게 볼 수 없는 옛날 카메라부터 희귀한 종류의 많은 카메라가 전시되어 있어, 정성을 담아내는 카메라에 관심이 많은 사람들이라면 꼭 들러볼 만한 곳이다.

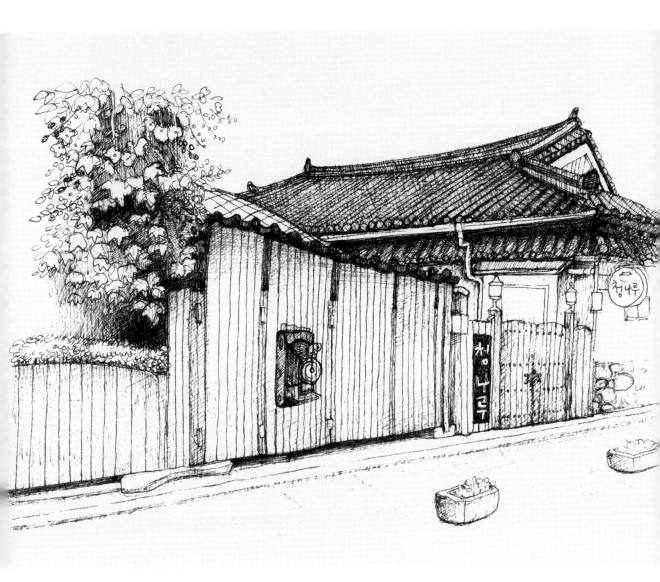

카메라박물관

단돈 3000원의 입장료에 음료수와 엽서 중 하나를 골라 가질 수 있는 재미가 포함되어 있는 관람권과 카페와 같은 부드럽고 편안한 분위기로 고풍스런 세계 고전 카메라를 구경할 수 있는 곳이다. 규모는 작지만 있을 건 다 있는 10점 만점에 10점인 관람객의 만족도가 높은 박물관이다.

카메라박물관 앞 거리

5장. '천년전주(千年全州)'의 새로운 보물

- 지금의 모습, 전주의 명소

- · 동락원 - 한옥마을체험관
- · 600년 은행나무
- · 동학혁명기념관
- · 오목정과 은행정
- · 한옥마을
- · 전동성당
- · 앞으로 더욱더 기대되는 전주의 명소들

전주 한옥마을 주변, 구석구석을 누비며
그 속에서 새로운 보물들을 하나씩 찾아내 그림에 담아본다.

동락원(同樂園)-한옥마을체험관

한옥마을 동학혁명기념관(東學革命紀念館) 맞은편 골목으로 가면
전주기전대학 부설 전통문화 생활 체험관인 동락원이 있다.

한국의 전통기와 가옥의 모습을 고스란히 간직하고 있는 옛
정취가 가득한 전통 한옥집으로 숙박과 한복체험이 가능한
곳이다. 한복으로 갈아입고 모든 순간들을 사진으로 기록하
기 좋아하는 젊은이들이 여기저기에서 심혈을 기울이며 사진
찍기에 여념이 없는 모습들이다.

멋스러운 동락원 안내판

한옥의 운치를 더해주는 정겨운 장독대며, 마당 한가운데 심어진 오래된 나무, 한옥 툇마
루, 잉어가 이리저리 노니는 연못이 있는 동락원의 예쁜 정원에는 사람들로 북적인다. 한복
체험은 향교에서도 하고 있는데 다양한 색과 스타일의 한복을 보유한 동락원의 인기가 더
좋은 것 같다.

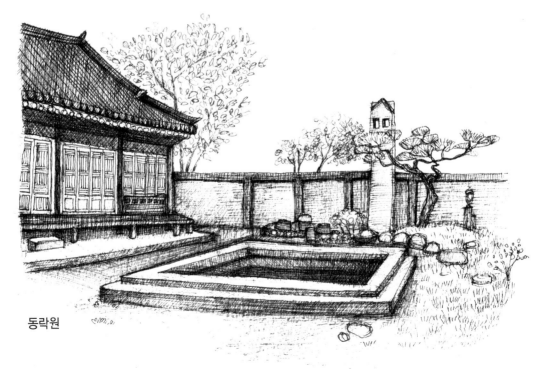

동락원

한국식 전통 정원은 화려한 인공미보다 자연미가 좋다. 숙박 가능한 사랑채와 행랑(行廊)채는 전통 보료와 이불, 돗자리가 있고 한쪽 벽은 병풍으로 꾸며 조선시대 사대부 양반집의 정취가 물씬 배어난다. 편하고 쾌적한 전통 한옥 체험을 할 수 있도록 정리정돈이 잘 되어 있어서 앞으로의 전망이 기대된다.

한옥체험숙소가 나란히 ←

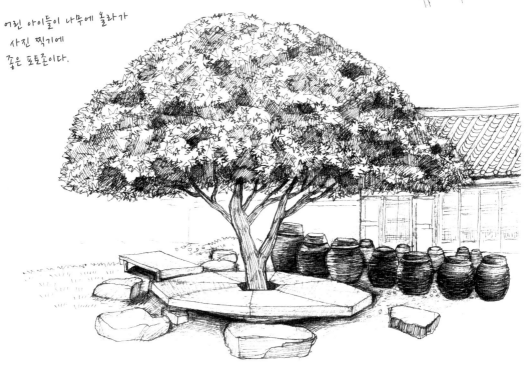

어린 아이들이 나무에 올라가 사진 찍기에 좋은 포토존이다.

한옥체험관

600년 은행나무

동학운동기념관 맞은편에는 아주 오래 되어 보이는 은행나무가 있다.

안내판에 의하면 나무둘레는 4.8m 높이는 16m나 된다고 한다. 고려 우왕 9년에 월당 최담 선생이 벼슬을 버리고 이곳으로 낙향 후 정사를 창건하고 은행나무를 심었다고 전해진다. 그 나무의 정기가 강해 600년이란 나이에도 불구하고 늦둥이 새끼나무가 자라고 있다.

스스로 후계자까지 만든 이 은행나무에는 생활이 어려워 글공부를 제대로 하지 못한 가난한 아이의 이야기가 깃들어 있다고 한다.

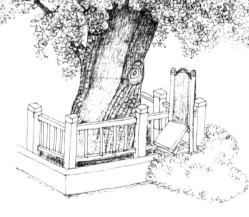

600년 은행나무

은행나무 옆 골목길
은행나무 주변 바로 옆 골목길로 들어가면 동락원이 있다.

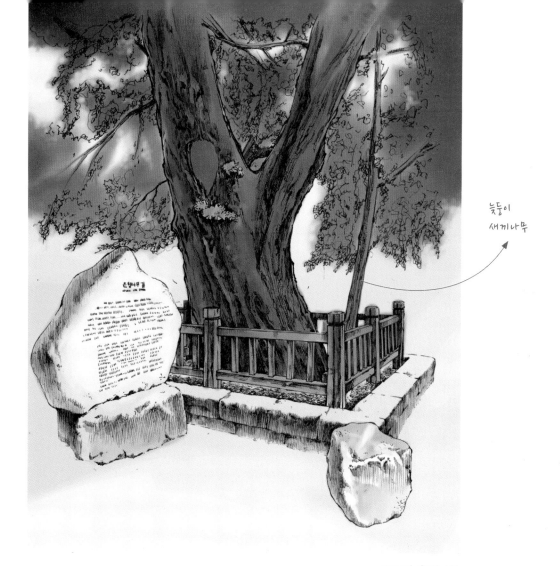

늦둥이
새끼나무

600년 은행나무
두 나무 간 친자(親子) 관계를 확인 차 처음으로 살아있는 나무를
대상으로 DNA 검사를 실시한 결과 친자관계인 것으로 밝혀졌다.

너무나 가난해 글공부를 하지 못한 아이는 이곳 양반의 담벼락에 숨어 양반이 글 읽는 소리를 들어가며 도둑공부를 했고, 이 사실을 안 양반은 짐짓 모른 채하고 책을 담 너머로 버려가며 아이의 공부를 도왔다고 한다. 이후 아이는 장원급제를 하게 됐고, 양반은 아이가 쪼그리고 앉아 도둑공부를 했던 자리에 은행나무를 심어 공부에 대한 아이의 열정을 후손들에게 잊지 말 것을 당부했다고 한다.

이 이야기가 사실인지는 알 수 없으나 이 은행나무를 심은 이는 앞서 말한 조선의 개국공신인 월당 최담 선생이다. 이러한 길조가 나타나면서 나무아래에서 심호흡 5번을 하면 나무의 정기를 받게 된다하여 관광객들이 많이 찾는 명소가 되었다. 많은 관광객들이 이미 인산인해를 이루며 심호흡을 하는 사람, 사진 찍는 사람, 두 팔 벌려 안아보려는 사람으로 600년 은행나무는 쉴 새 없다. 그의 신묘한 정기를 나눠 받는 사람들의 모습들 또한 진풍경이다.

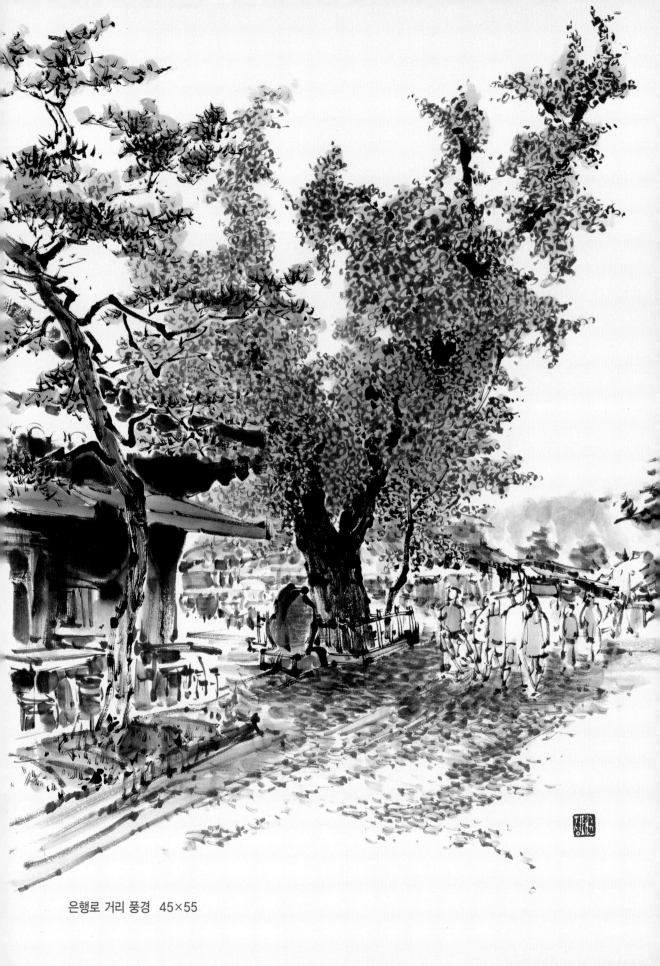

은행로 거리 풍경 45×55

동학혁명기념관

조선시대의 농민들에게 주어진 삶을 위협하는 환경은 농민들을 투쟁의 선봉에 서게 한다. 동학혁명(東學革命)기념관에는 동학운동 당시 시대와 혁명의 진행과정의 이해를 돕는 유물과 다양한 자료들이 전시되어 볼 거리가 많았다. 그 당시 농민들의 힘겨운 삶을 엿볼 수 있는 곳으로, 혁명은 비록 실패했지만 봉건체제가 무너지는 계기가 되었고 항일독립정신을 불러 일으킨 불씨가 되었다.

자세한 설명과 함께 다양한 전시물을 관람하면서 새로이 공부하게 되어 학습 효과가 좋은 박물관이다. 전주에서 꼭 찾아봐야 할 교육의 장소이다.

바로 맞은 편에 600년 은행나무가 있다.

동학혁명기념관

왕의 도시에 세워진 백성들의 혁명 기념관이다. 혁명 당시의 농민들은 단지 이 지역의 탐관오리에 대한 저항에서 이 혁명이 시작되었을지 모르겠으나 훗날 이곳이 왕의도시로 주목을 받게 되는 곳이고 그 곳 한가운데에 농민의 권리를 주장하는 이 기념관이 세워졌다는 것은 아무도 상상치 못했을 것이다. 화이부동(和而不同). 그렇게 서로 어우러지고 있다.

오목정(梧木亭)과 은행정(銀杏亭)

한옥마을 골목골목을 다니며 여행으로 다리가 지칠 때쯤 지나다 만나게 되는 오목정과 은행정. 여행객들의 쉼터로 안성맞춤인 곳이다.

잘 가꿔진 정원의 개울과 물레방아가 조화로운 이곳은 아담하고 예뻐서 전주 한옥마을을 찾는 사람들에게 포토 존으로 인기 있는 장소이기도 하다.

한옥마을 거리 한복판에서 즐길 수 있는 여유. 슬로시티에 어울리는 장소이다.

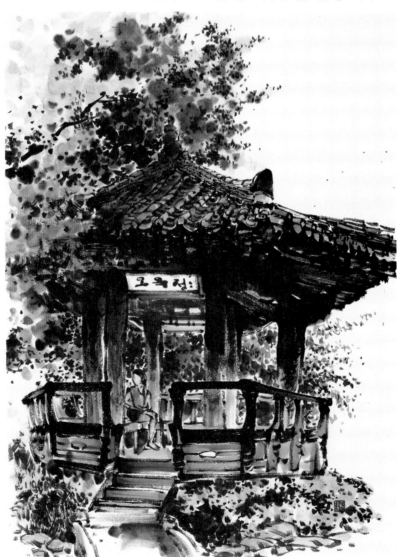

오목정 52×72

한옥마을

요즘 전주하면 누구나 가장 먼저 떠올리는 곳은 한옥마을이다. 전주한옥마을은 전북 전주시 완산구 교동과 풍남동 일대에 있는 전통 한옥마을을 의미한다. 한국의 옛 전통을 그대로 간직한 800여채의 한옥이 자리 잡고 있다. 일제 강점기 때 상권을 장악한 일본인 세력에 저항하여 전주사람들이 하나둘 한옥을 지으며 살기 시작하면서 형성된 곳으로 꼿꼿한 우리네 정신이 깃든 소중한 곳이기도 하다.

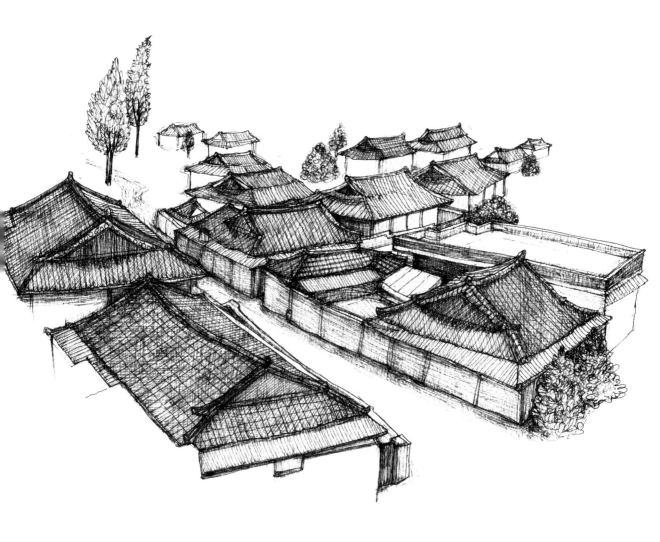

한옥마을 거리 풍경

'베테랑' 칼국수집

다른 식당에서 파는
칼국수랑은 다르다.
국물이 끝내준다.
한 그릇 가득 넘치게 주는 양도
인심처럼 푸짐하다.
분명히 유명한 이유는 있었다.

삼백집

이곳이 원조인지는 모르겠으나
전주의 대표음식중 하나인
'콩나물 국밥'으로
전주에서 너무나도 유명한 곳이다.
신선한 재료와 정성을 다하기 위해
그날 사놓은 재료가 다 떨어지면,
즉 삼백 그릇이 다 팔리고 나면
그날 장사는 그만한다고 해서
삼백집이란다.
재미있고 맛도 물론 좋았다.

볼거리와 먹거리가 가까이에 공존하는 남녀노소 누구나가 가보고 싶어 하는 곳으로 지금은 우리나라 최고의 관광지가 되었다. 전국에서 다 몰려온 것 같은 인파가 한옥마을 골목골목 거리거리를 가득 메운다. 이곳에서는 식사를 하든 간식거리를 사먹든 줄서기는 기본이다. 줄이 길다고 어느 한 사람 짜증내는 사람은 없다. '음식하면 전주'라는 예전부터 내려오는 이미지를 너무나도 잘 활용한 한옥마을이다.

베테랑 칼국수집 내부

교동떡갈비

너무나 오랜 시간을 줄서서
기다려야 하는 곳이다.
그래도 그만큼 맛있는 집이다.
기다리는 사람들에게 옥수수를
무료로 제공한다.
오랜 시간 기다린 만큼
옥수수로 허기진 배
반은 채우겠다.

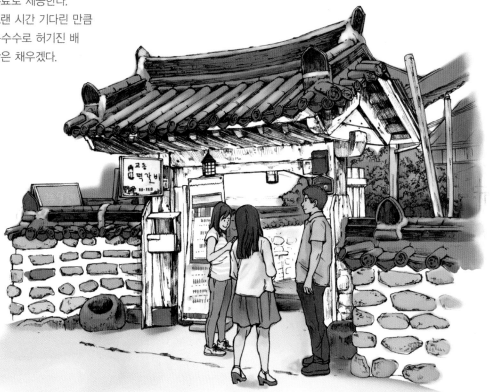

한참 줄을 서야 맛볼 수 있는 수제 초코파이를 파는 풍년제과, 한참을 줄서서 기다려도 기다
린 보람을 느끼게 하는 맛있는 문어 꼬치구이집, 교통떡갈비집 등 다른 곳에서는 볼 수 없는
이색적이고 특색이 있는 먹거리를 내어놓아 관광객들의 허기진 배를 담당하고 있다. 차례를
기다리는 관광객들의 줄이 진풍경이다.

먹거리, 볼거리, 많은 인파로 또 다른 풍경을 만들어낸 한옥마을이지만 약간의 염려가 되는
부분이 있다. 다른 도시의 관광지처럼 자칫 한옥 숙박시설이 즐비하고 사람들로 북적이는 먹
거리 뿐인 골목이란 인상만 남길 수 있다는 점이다.

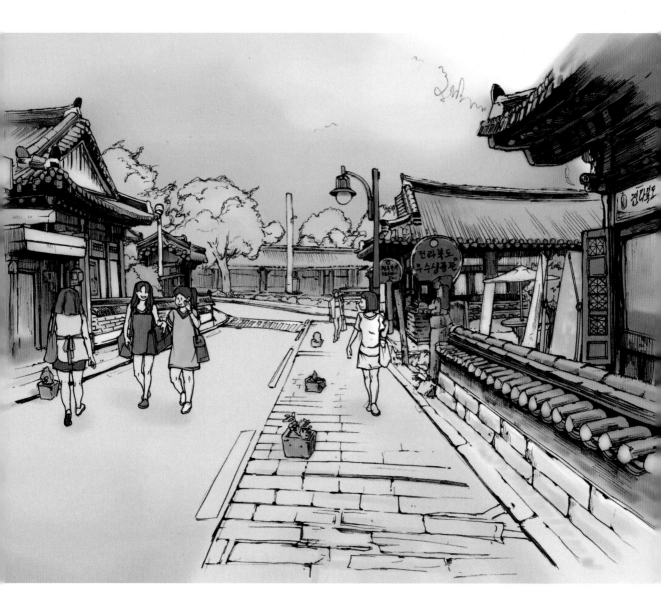

전라북도 우수상품관 앞 거리

본연의 모습도 지켜가면서 풍요로운 먹거리 시장을 외곽으로 이전시키거나 공간적인 제한을
두어 전통 한옥마을의 이미지를 부각시킨다면 전주 한옥마을만이 가진 독특함과 고즈넉한
여유로움을 보다 더 만끽할 수 있지 않을까 하는 생각이 든다.
전주한옥마을 여행에서만 느낄 수 있고 담고 갈 수 있는
잊지 못할 추억을 써내려 가게 하는
좀더 다듬어진 보석처럼 빛나는 한옥마을이 되기를 기대해 본다.

한옥마을 거리, 줄서서 먹을거리 기다리는 장면 50×53

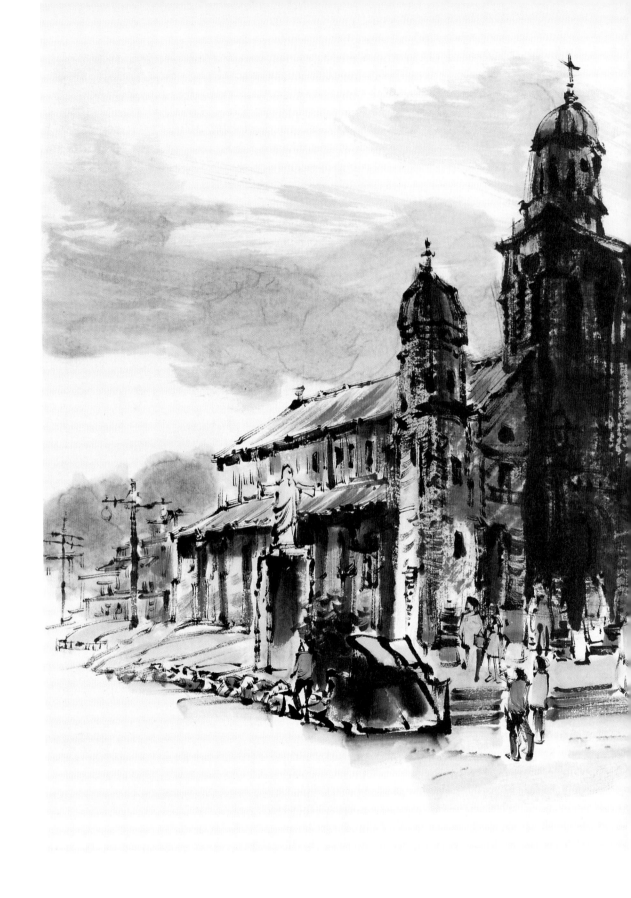

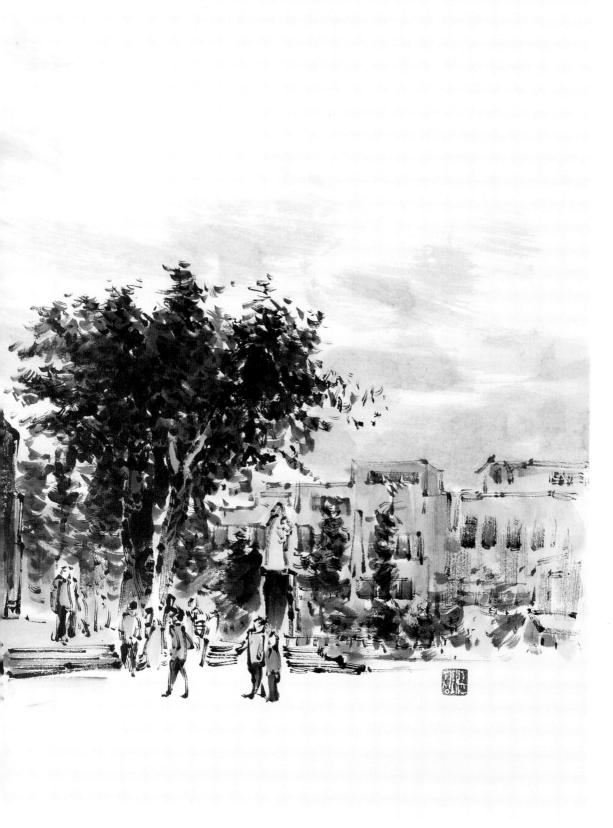

전동성당 70×45

전동성당

경기전 맞은편 한옥마을 태조로 초입에 위치한,
우리나라 3대 아름다운 성당 중 하나라고 하는 전동성당.

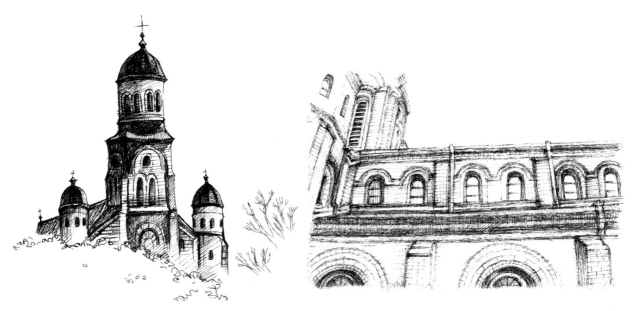

전동성당

로마네스크 양식과 비잔틴 양식의 조화로 웅장한 아름다움을 지니고 있는 동양에서 손꼽히는 성당이다. 그래서 이국적인 정취가 느껴지는 곳이기도 하다. 겉으로 보기에는 웅장하고 아름다운 건물이지만, 깊숙한 내면엔 박해로 인한 슬픈 역사가 담겨져 있는 곳이기도 하다.

비잔틴 양식

로마네스크 양식

우리나라 최초의 천주교 순교자인 윤지충과 권상연이 신주철폐(神主撤廢)로 인해 처형을 당하게 되는데 이 사건이 신해박해(辛亥迫害, 1791)[1]이다. 그때 처형지였던 풍남문이 있던 자리에 풍남문 성벽을 헐어낸 돌로 성당 주춧돌을 세워 서울 명동성당을 설계한 프와넬 신부가 23년 동안에 걸쳐 세운 건물이라 전해져 내려온다. 천주교 신자들에게는 더욱 특별한 성스러운 장소이다.

1998년 개봉된 박신양, 전도연 주연의 영화 '약속'의 촬영지로도 잘 알려진 전동성당은 관광객들에게 이보다 더 좋은 사진촬영 장소도 없을 듯하다. 성당의 아름다운 뜰에는 순례 중인 성도들과 수많은 관광객의 물결로 꽃이 피었다.

전동성당 앞 경기전 꽃길에선 거리 공연을 즐기는 사람들로 인산인해다. 멋진 공연에 대한 화답으로 삼삼오오 지폐를 아끼지 않고 그들에게 주는 모습이 이국적이면서 따뜻한 인심의 정을 느끼게 한다. 전통 한옥마을 거리를 젊음이 넘실대는 거리로 만든 비보이 공연이 그곳을 지나쳐 가는 사람, 보는 사람 모두 리듬에 목을 앞뒤로 흔들게 한다.

1. 신해박해(辛亥迫害)
: 조선후기 1791년(정조15년)에 일어난 우리나라 최초의 천주교 박해. 신해교난, 신해사옥, 진산사건, 신해진산의 변이라고도 한다. 전라도 진산에서 양반 출신인 윤지충과 그의 외사촌 형제인 권상연이 제사를 지내지 않고 신주를 불태운 것(폐제분주(廢祭焚主))으로 비롯된 사건.

앞으로 더욱더 기대되는 전주의 명소들

둘레길(숨길)

한옥마을 안의 공예품전시관 앞에서
 역사탐방길 이정표를 따라 둘레길의 탐방이 시작된다.
 총 7.1km , 왕복 140분 정도의 거리인 숨길은

공예품 전시관 → 당산나무 → 오목대 쉼터 → 양사재 → 향교 → 한벽루 →
전주 천수변 생태공원 → 치명자산성지 입구 → 88올림픽 기념숲 → 바람쐬는 길 →
전주천 → 서방바위 → 각시바위 → 자연생태 박물관 → 구 철길터널 → 이목대 →
오목대 육교 → 오목대 정상 → 한옥마을 명품관

전주의 자연과 역사의 발자취 발걸음마다 보이는 자연천으로 조성된
전주천 주변으로 이어져 있다.

가맥슈퍼

시원한 맥주가 생각날 때 부담 없이 찾을 수 있는 가맥집이 전주에 있다.
가맥이란 '가게맥주'의 줄임말이다.
오직 전주에서만 볼 수 있는 동네 구멍가게 맥주집이다.
전주에는 가맥집이 여러 곳에 있다.
가게마다 약간의 안주 차이는 있지만
연탄불에 직접 구운 황태와 오징어, 계란말이 등
안주가 술을 부르고 술은 사람들을 불러 모은다.
잊을 수 없는 연탄불 맛과 손맛으로 많은 이들이 다시 찾는 전주 동네슈퍼는
젊은이들에게 술 문화 콘텐츠로 인기 충만한 곳이다.

전주가맥

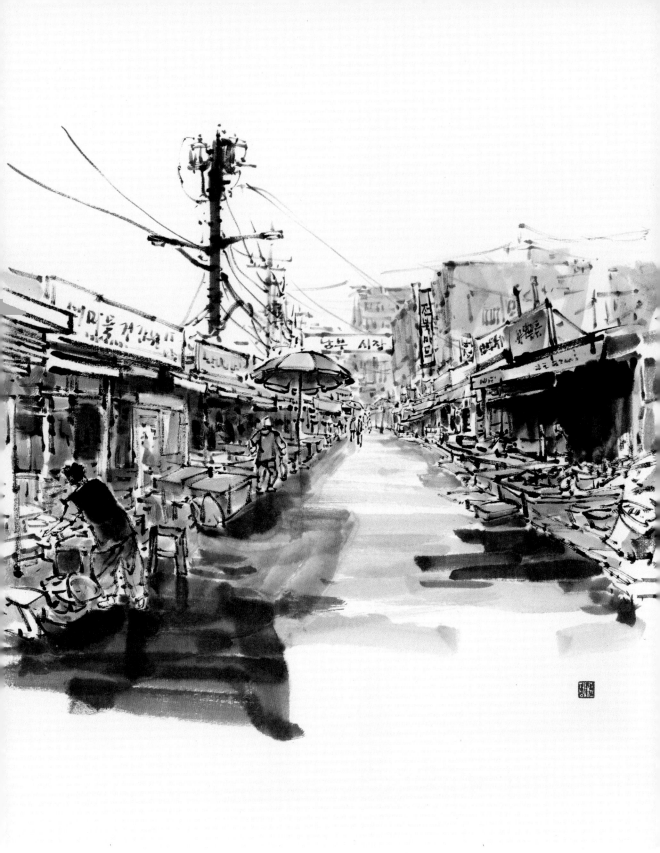

남부시장　60×73

남부시장

풍남문 근처에 남부시장이 있다.

남부시장하면 일단 대부분의 사람들은 '청년몰'을 떠올린다.

남부시장 2층에 비어있던 가게를 청년들에게 무료임대를 해줌으로써 시작되었고

젊은이들의 아이디어로 채워진 가게들이 방송을 타면서 전국적으로 이름을 알리게 된다.

2층으로 올라가는 입구 간판의 문구가 참 철학적이다.

'적당히 벌고 아주 잘 살자.'

힘든 세상이지만 욕심과 마음을 비우고 즐겁게 살자는 말이 아닌가.

내가 추구하고 있는 이상적인 삶이기도 하다.

이리저리로 발길을 부지런히 옮겨가며 가게 하나하나 놓칠 새라 여기저기 기웃거린다.

청년몰이라 그런지 해학적이고 톡톡 튀는 이름의 가게들이 많았고,

이색적인 아이디어의 가게들도 많았다.

아기자기한 물건들을 구경하는 재미가 좋았다.

이러한 쏠쏠한 재미와 먹을거리로 꾸준한 인기를 얻고 있는 청년몰이다.

어딜 가나 먹거리가 빠지지 않는다. 빠져서도 안 된다.

먹는다는 자체가 너무 즐거운 일이기 때문이다.

청년몰 아래층에 있는 남부시장은 11월부터 매주 금요일, 토요일

야간시장 개장으로 사람들에게 요즘 유행하는 불금의 밤을 선사하게 되었다.

다양한 먹거리와 근처 문화재의 야간 탐방으로

전주관광의 새로운 장을 열게 되는 시작점이 되었다.

이에 발맞춰 안전하고 무리 없는 야간 문화재 탐방을 위한

다각적인 안전장치와 새로운 관광루트가 필요하다.

벽화마을

벽화 갤러리로 일컬어지는 예쁘고 아기자기한 마을은 이미 많은 젊은 관광객에게 입소문이 나 있는 장소이지만 잠시 감탄하고 지나치는 벽화가 아니라 그림으로 관광객의 마음까지 치유하는 전국에 하나뿐인 그림치료 마을로 완벽한 관리유지, 보수를 필요로 하는 곳이다.

각 벽화마다 제목이나 설명으로 작가의 의도를 파악할 수 있게 하는 것도 좋은 볼거리 제공이 될 수 있을 듯 하다. 보는 사람이 자유자재로 그림을 해석할 수 있는 상상력의 자유는 좋으나 관광객들 입장에서 보면 작품에 제목이 없으면 작가의 의도를 몰라 때로는 답답함을 느낄 수도 있기 때문이다.

멀리 보이는 벽화마을 70×45

청연루

청연루 넓은 마루엔 항상 관광객과 쉼터를 찾은 전주 시민들로 발 디딜 틈이 없다. 전주천변에서 불어오는 상쾌한 바람과 마룻바닥의 시원함이 열대야를 식혀주는 곳으로 깊은 밤이 되면 몇몇 시민들은 이불까지 가져와 더위에 못 이루는 잠을 청하기도 한다.

내 어린 시절 더운 여름날이면 기와집 마당에 모깃불을 지피고 할머니가 등 긁어주며 들려주시던 호랑이 담배 피우던 옛날 이야기에 스르르 잠들던 마루를 떠올리게 한다.

시골집 평상 위로 흐르던 우리나라만의 정스러움이 가득 묻어나는 청연루이다.

누각 기둥마다 청사초롱같은 운치 있는 '민속 등'을 달면 어떨까?

은은하고 고전미가 넘치는 아늑한 청연루를 상상해 본다.

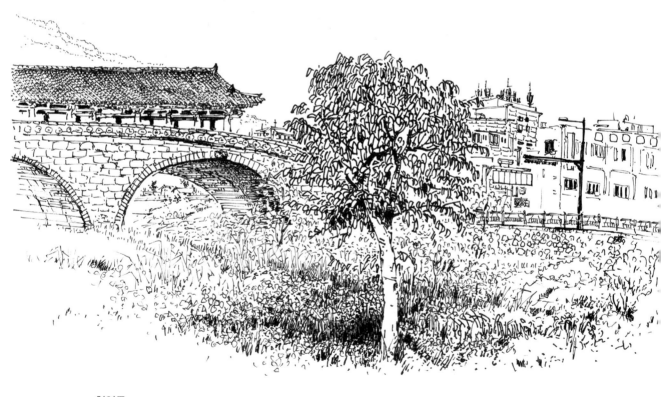

청연루

강암서예관

강암서예관(剛庵書藝館)은 한국 서예의 한 획을 그은 서예가인 강암 송성용(剛菴 宋成鏞)선생님의 작품이 전시되어 있는 곳이다. 강암 선생은 서예의 가치를 높이며 그의 모든 것을 이곳에 남겼다. 전국 어디에서도 볼 수 없는 아주 귀한 소장품(所藏品)들을 볼 수 있는, 국내에서는 유일한 서예 전문 전시관으로 평생토록 창작하고 수집해온 서화작품과 관련서적들이 전시되고 있으며 작품전시, 서예에 관한 연구논문집발행, 서예 학술강연 등 서예의 발전을 위한 다양한 노력을 하는 전국의 서예가들이 많이 찾는 이름난 전시관이다.

일제 강점기에도 굴하지 않고, 상투와 한복으로 일관하며 꼿꼿하고 치열한 예술적 삶을 사신 강암 선생의 흔들리지 않는 선비의 기운이 느껴지는 듯하다.

서예가의 꿈을 가진 많은 이들의 길잡이 역할이 되어주고 있는 강암서예관은 한옥마을을 찾는 관광객들에게 한국 전통문화의 깊이를 전해줄 수 있는 훌륭한 전통문화 교육의 장으로 주목받는 곳이다.

영화의 거리 JIFF(jeonju international film fetival)

부산과 함께 우리나라의 대표적인 영화 축제가 열리는 도시, 전주.

영화제가 열리는 5월이면 JIFF의 열기로 가득 채워지는 영화의 거리가 후끈하다. 이곳은 영화제가 끝나면 한산한 쇼핑의 거리로 변신한다. 그래서인지 영화 같은 감동은 없었지만 곳곳에 영화의 인상 깊은 장면들을 그려놓은 벽화와 조형물들이 인간과 함께 할 수 있는 미술 가이드 역할을 톡톡히 해주어 즐거운 산책이 되었다.

다양한 영화관이 있고, 술집보다는 찻집이 많이 들어서 있어 건전한 느낌이 좋은 곳이다.

기행 후기

- 세계가 탐하는 '왕의 도시',
 그 천년의 흔적.
 탐 전주행을 마치고

전주 시외버스 터미널에서
버스를 기다리며
커피 한잔 마신다.
한 모금 덴 물고...

전주는 우리나라의 전통문화를 고스란히 현재에까지 잘 이어주고 있는 가장 한국적인 도시이다. 900년 견훤이 세운 후백제의 수도이고, 조선왕조 500년을 꽃피운 이성계의 본향(本鄕)으로 두 개의 왕조를 꽃피운 역사의 중심지다. 지나온 천년 역사의 저력만큼 전주는 전통생활양식의 근간인 한옥, 한식, 한지, 한국소리(판소리), 기접놀이 등 가장 한국적인 전통문화를 담고 있는 '한' 스타일의 도시이다.

또한 조선후기 3대 명필 중 중국에까지 이름을 날린 전주 출신 창암 이삼만선생, 일제 강점기에도 흔들림 없이 꼿꼿한 절개와 우리나라의 전통을 지켜낸 강암 송성룡선생과 석전 황욱, 남정 최정균, 남천 송수남 등 유명한 서화가(書畫家)가 많이 배출된, 서화(書畫)의 고장으로 이름을 떨친 예향(藝鄕)의 도시이다.

앞서 얘기한대로, 전주하면 생각나는 전주의 대명사 "비빔밥"처럼 전주는 과거와 현재, 전통문화와과 현대문화, 동양과 서양의 예술이 잘 섞여 조화로운 곳이다. 맛있는 먹거리와 볼거리로 완성된 전주, 과거와 현재를 넘나드는 복합예술의 도시로, 인기 있는 관광지로 우뚝 섰다.

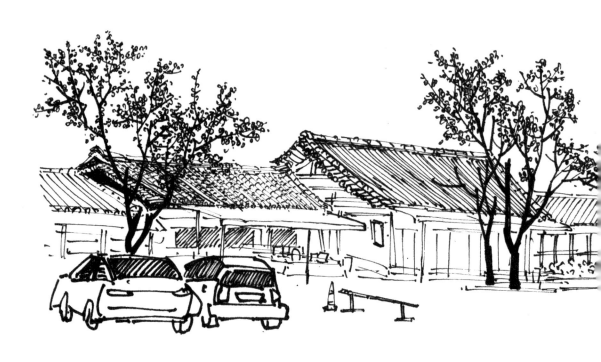

많은 장점을 가지고 있는 전주탐방은 문화유적들이 대부분 근거리에 있어서 비가 오는 날에
도 비교적 여행이 시간적으로도 여유로워 넉넉한 탐방을 할 수 있었고 가까이에 조성된 한
옥숙소 역시 여행으로 지친 심신의 피곤을 덜기에 안성맞춤이었다. 천년전주의 아침을 향해
부담 없이 언제든 다시 나설 수 있었던 점이 너무 맘에 들고 행복하기까지 했다.

한옥의 기를 받고 개운한 맘으로 문을 나서 발을 내딛으면 우리나라 한옥촌 중에 가장 큰 규
모를 자랑하는 한옥마을의 중앙 도로인 태조로가 바로 근방에 있다. 한옥거리 길가 양쪽으
로 들어서 있는 가게들마다 먹거리 탐방객들의 길게 늘어선 모습에 때로는 굳은 결심으로 시
작한 다이어트 계획이 순식간에 무너져버렸던 순간도 있었지만 이 핑계, 저 핑계로 슬그머니
먹거리 줄 대열에 합세하여 신나게 먹었던 기억들로 채워진 전주 문화유적 기행이 재미있고
즐거웠다. 사실 여행지에서 먹거리가 없다면 오아시스 없는 사막을 헤메는 것과 같다.
문화유적이 있는 역사 현장과 먹거리가 근거리에 공존하며 잘 어우러진 탐방길은 어디서나
쉽게 체험할 수 있는 것이 아니기 때문에 신명나고 즐거웠던, 맘에 쏙 드는 여행길이었다.

전통도시

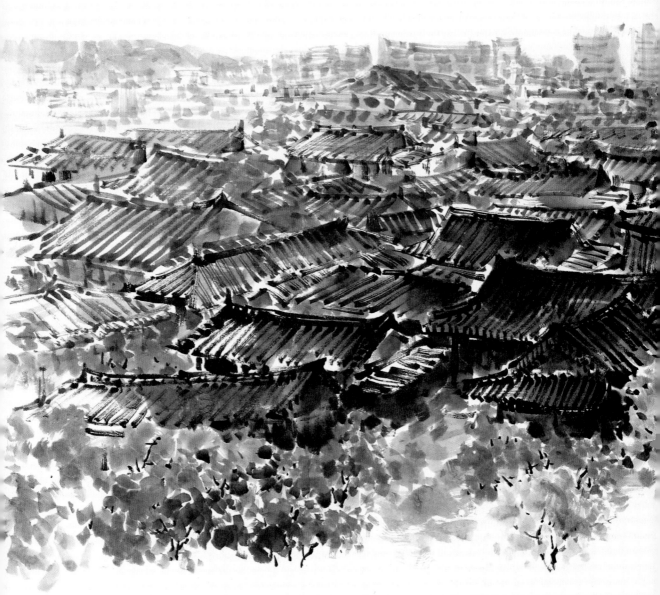

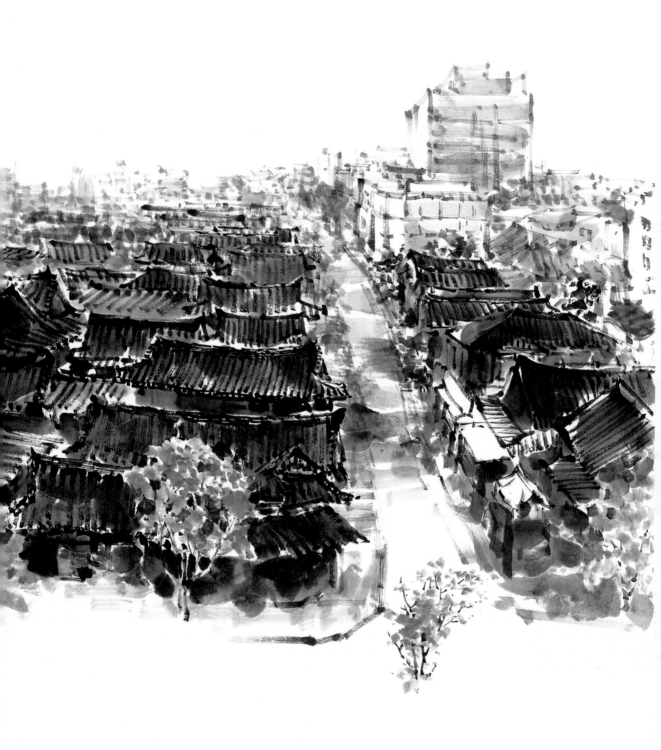

한옥마을 전경 116×77

한옥마을에서 좀더 시야를 넓혀보면 자연과 함께 잘 조성된 전주천을 만날 수 있다. 사람들이 없어 한적하기까지 한 전주천변의 한옥마을 둘레길을 따라 천년고도의 흔적들을 찾아 걷는 풍경 속에는 여유만만 한 듯 늘어진 능수버들 가로수와 길가 양 옆으로 피어 있는 이름 모를 야생화들, 언제나 사람들의 사진배경이 되는 억새풀, 시골을 떠올리게 하는 징검다리, 1급수인 전주천에 둥둥 떠 노니는 청둥오리 등, 메말랐던 감성을 적셔 준다. 한편으로는 도심 속을 흐르는 물인데도 불구하고 1급수의 깨끗한 물이 흐른다는 것에 놀란다. 가볍게 산책이나 운동을 나온 전주 시민들을 보면서 자연과 함께 생생한 역사를 만날 수 있는 그들이 부러웠다.

가슴 저 밑바닥에 숨겨져 있던 동심의 동화 속으로 이끌어 준 벽화마을, 한국적인 다양한 체험 학습을 할 수 있는 교육의 장인 전시관과 박물관, 천년이라는 세월을 담은 고도(古都)를 느끼게 해 주었던 경기전과 동고산성, 순교자의 묘가 있는 치명자산, 관광객들과 시민들

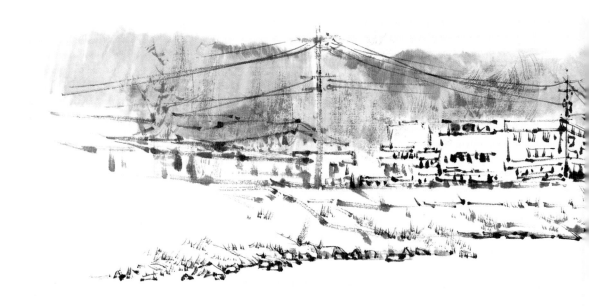

로 북적이던 오목대 등, 역사의 현장에 서서 느끼고 본 많은 흔적들이 하나도 빠짐없이 천년 고도, 왕의 도시를 공감하게 하였다.

전주시 모토는 "한바탕 전주, 세계를 비빈다"이다. 우리문화의 우수성을 세계에 알리고, 지구촌 사람들과 함께 하며, 어울릴 것 같지 않은 그들 문화와의 융합으로 소통과 화합을 이끄는 전주라는 뜻이 담겨 있다.

전통에 대한 소중한 마음으로 유적과 유물, 전통문화 등 중요한 공간들이 지속적으로 잘 유지되어 역사의 맥이 흐르고 있는 소중하고 귀중한 전주의 보물들을 우리 후손들에게 돌멩이 하나까지 고스란히 남겨 과거의 역사 속에서 미래를 찾을 수 있는 산 교육의 장으로 물려주어야 하겠다. 그리하여 이천년, 삼천년의 전주가 되어가리라.

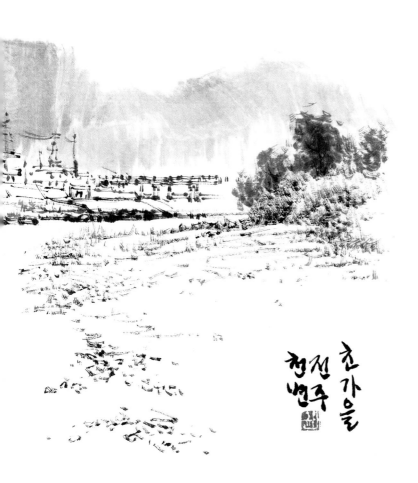

초가을 전주천변 73×30

수묵화 INDEX

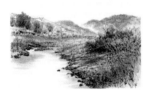

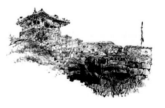

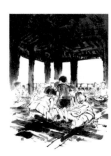
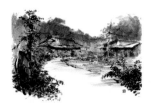
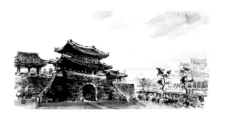

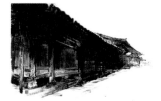
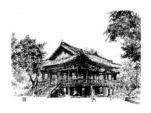
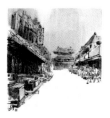

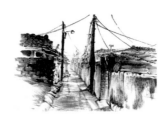

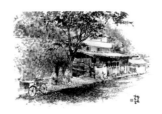

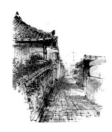
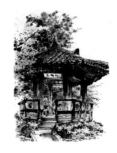

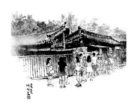
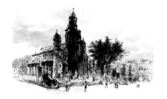

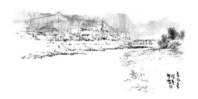

관계자 여러분들께

끝으로 한권의 책으로 엮을 수 있도록 지원과 격려를 아끼지 않고 해주신 전주시와 정보문화산업 진흥원에 깊은 감사드립니다. 그리고 쫓기고 쫓기는 바쁜 일정과 더불어 더운 여름, 불타며 이글거리는 태양 아래 발이 부르터 가며 한결같이 화첩기행에 동참하여 책을 완성할 수 있도록 협조해 준 대학원 학생들과 작업실 화우(畵友)들, 책을 아름답게 꾸밀 수 있도록 도움을 준 '이화문화출판사'에 감사의 뜻을 글로 대신 전합니다.